媽媽就是女主角
我用相片說故事

小學生也能輕鬆上手的
敘事攝影課

張天雄 著

杉林新二代＋公益藝術家協會 攝

目次

作者序　　當「新媽」遇上「新二代」　　　　　　　4

後記　　　解放藝術和孩子學習的框架　　　　　214

拍攝前需要知道十二堂課

第一課：圖片故事的歷史　　　　　　　　　　　14

第二課：為何要學圖片故事？　　　　　　　　　18

第三課：淺談攝影的種類　　　　　　　　　　　22

第四課：圖片故事的出現　　　　　　　　　　　28

第五課：圖片就有故事：單張相片的故事性　　　32

第六課：圖片故事的結構　　　　　　　　　　　36

第七課：圖片故事六公式：①遠、②中、③近　　40

第八課：圖片故事六公式：④俯、⑤仰、⑥平　　44

第九課：敘事方式：線性與非線性　　　　　　　50

第十課：圖片故事在社群媒體的運用　　　　　　54

第十一課：準備工作：訪談與了解　　　　　　　65

第十二課：拍攝過程的教戰守則　　　　　　　　68

十六個孩子的作品欣賞

學童一：杉林國小四忠班　朱惠敏　　　　70

學童二：杉林國小六年級　陳瑞祥　　　　82

學童三：集來國小六年級　江宗榮　　　　92

學童四：內門國小五忠班　莊豈焜　　　　103

學童五：上平國小四年級　彭怡偵　　　　106

學童六：上平國小五忠班　何政民　　　　116

學童七：上平國小四忠班　張瑜菁　　　　126

學童八：新庄國小五年級　鍾期鵬　　　　136

學童九：新庄國小三年級　張軒茹　　　　146

學童十：新庄國小五年級　陳敬鵬　　　　156

學童十一：新庄國小六年級　葉宜玲　　　164

學童十二：新庄國小六年級　李宜樺　　　174

學童十三：杉林國小六年級　潘文進　　　182

學童十四：杉林國小五年級　蘇奕青　　　192

學童十五：杉林國小五年級　林于暄　　　200

學童十六：新庄國小五年級　詹士宏　　　204

當「新媽」遇上「新二代」
後花園的家庭故事

2009年我和公益藝術家協會的夥伴們因採訪「八八風災」目睹了災區的慘狀，決定離開新聞圈，為這個滿目瘡痍的偏鄉做一點事。當時憑著一股熱血傻勁來到杉林永久屋及杉林國小，希望能帶給孩子們一些不同於學科的可能性，選擇自己最熟悉的攝影與偏鄉童結下藝術教學之緣。

剛開始我們這群業界的「老油條」空有想法，卻摸索不到教學訣竅；經過近十年與孩子們的互動、對話，終於彙整出獨一無二的「攝影公式」，並且在2015年出版《不山不市的小學生攝影課》一書，做為基礎攝影教學的入門書籍；有鑑於學童對單張相片的拍攝已經漸漸成熟，所以在2018年更進一步推出第二本，即進階版的多張相片圖片故事公式書，希望能建構學童用視覺說故事的能力，以便因應這個「跟著眼球跑」的未來世界。

拍出不同層次，讓相片講故事

在《不山不市的小學生攝影課》成功創下銷售佳績、帶動偏鄉孩子自信與學習動機之後，我更想把自己的攝影理念傳授給學童們，讓他們進一步接觸攝影的核心價值。

事實上拍攝美美相片並不難，加上「PS大神」滿街跑，再爛的相片也能靠後製讓人為之驚豔，有些沒有攝影底子的網紅趁勢一躍而成「美美相片之攝影大師」。如果只是停留在世俗「形、色」美感的追求，遲早會被越來越簡便的科技給取代。

因此，在學會了基本的攝影技巧後，接下來很重要的便是以「圖片故事」為概念，找回攝影求真、紀錄事實的核心價值，給想要進階的攝影學習者一個「遠、中、近、俯、仰、平」的新六字口訣。學習者能藉此學會用視覺說故事，讓相片來扮演溝通的角色。

經過調查，由於網路社群媒體是即時性、訊息替換非常快速，「Z世代」孩子只給訊息八秒鐘的機會，第一時間沒看對眼就等於創造了一個無效的傳播。只有故事永遠有人想聽，不畏任何新媒體的挑戰而屹立不搖，所以如何用視覺說故事肯定是現今最有學習必要與急迫性的知識。這也是為何在這次的小學生攝影教學企劃中，要以「說故事」為主軸的原因。

挑戰更艱難任務、新二代上場

新住民朋友讓臺灣從戰爭移民之後，再一次有機會融入更多元的文化、往更好的方向邁進。

只是過去這些年來，不斷被媒體誇大的「文化融入問題」使得新住民族群被貼上「弱勢」標籤，政府更將新住民二代的教育視為「國家問題」。

然而隨著時間的演進，第一批新住民二代已經成為大學生了，許多「新二代」非但沒有學習問題，學業成績和臺灣本地孩子比起

來也毫不遜色。這證明生命不但會自己找到出路，更會走出意想不到的結果。

社會一直用簡單卻錯誤的標籤在回答偏鄉教育問題。拿一個「弱勢」的大帽子扣上以後，就把「都會」和「非都會」硬生生切成兩塊：住在城市裡的是優勢，不在城裡的叫弱勢。

這個詭異的論點讓我們初到偏鄉時誤以為會看見餓莩遍野、雞鳥不鳴的慘狀，結果在近十年的互動裡才深深感受到這種觀點充滿偏見與歧視，偏鄉孩子有用不完的活力、想像力、純真，也充滿對新事物探索的能量。和「忙茫盲」的都會生活相比，這裡反而多了一些慢活的優雅、喘息空間，還有怡然自得的安定感。

新住民孩子也並不都是外界所認為的學習能力低落，或有家庭功能不彰的問題，在這裡，我們看到在班上名列前茅、在家裡也孝順聽話的好學生，更透過拍攝計畫了解他們的家庭也和臺灣大多數的家庭一樣和樂，認真的為自己生活努力著。

路途中邊討論拍攝內容邊趕路。

為了讓社會大眾更加了解新住民朋友，本書所採用的「攝影家Knowhow＋偏鄉孩子執行」模式，就選擇讓偏鄉新二代動手紀錄媽媽與全家生活的一切，用相片拍出最真實的居家情形，再以圖片故事形式「講」給大家聽。

和拍攝「美美相片」比較起來，這是個困難好多倍的功課。前者可以碰運氣、或是找個夕陽拍一拍當做成果，但圖片故事就要從參與觀察或訪談、視覺企畫、執行到圖片編輯，一條龍式的學習與拍攝，不但需要運氣，更需具備說故事的能力，懂得運用視覺完成故事的結構……。

讓「新二代」來挑戰，尤能證明他們充滿創意和詮釋的能力。

高雄後花園：新二代的可愛祕境

高雄市杉林區本來是高雄縣市合併後的「後花園」，擁有美景，又是山區溫泉、美食的必經之地；但「八八風災」後，轉眼間成為「災後重建區」，除了出現幾個大型安置災民的聚落，就再無讓人印象深刻的產業。

杉林店家和學校常常戲稱自己是「走過、經過、一定錯過」的地方，參與本次攝影教學企劃案的「上平、杉林、新庄、集來」等學校都是人數在四十人左右的迷你小校，其中有些學校「新二代」就佔了所有學生人數一半，讓校園充滿多元文化特色。只是因為身處「不山不市」，資源最是匱乏，所以公益藝術家協會選擇和這群孩子一起努力，讓社會大眾能夠看見他們、改變以往弱勢觀感。

新庄國小。

三千多個日子的相處，與孩子們的教學相長

唐朝賈島在《劍客》中曾用「十年磨一劍」來比喻刻苦磨練的過程。而本書的形成不單只有表象上的拍攝、教學和訪談。

也許有的人認為：這不過是利用偏鄉孩子來沽名釣譽、出個攝影集而已。對於任何論點我們都尊重，畢竟切入角度不同，價值的論斷也不一樣。

這本書並不是只有八位老師花了三個月時間從臺北翻山越嶺到高雄杉林、內門區十六個孩子家庭現場教學、拍攝的行動而已；它的價值在於累積了一群專業攝影師三千多個日子以來，與偏鄉學童上千人次面對面互動對話，從摸索、錯誤中找到方法的漫長過程裡，共同歸納、創造出「攝影公式」的智慧，讓資源最不足的偏鄉孩子在短時間內也能運用手機立即上手、引發興趣，跨越攝影藝術門檻，打造基本視覺構成概念。

我們也深信，如果連大眾印象中最需要學習資源的偏鄉新住民孩子們都能輕鬆做到，這個公式必定就是可以運作於每個孩子及攝影初學者身上的一套有用途徑。

蜿蜒曲折，孩子們的家彷彿山中桃花源

前往書中十六位「新二代」家中採訪、教導他們圖片故事拍攝方法，讓我們碰到許多有趣的過程。剛開始時幾位參與拍攝的小朋友都是住在學校附近，部分家庭大夥用走路的就能到；但隨著拍攝接近尾聲，路程也越拉越長，我們開始進入無法會車的岔路、小道、險坡，在跑完所有孩子住所之後，攝影老師們不禁同聲讚嘆偏鄉教育工作的辛苦，同時間也見識到小路中還有小路、村中還有桃花源的可愛畫面。

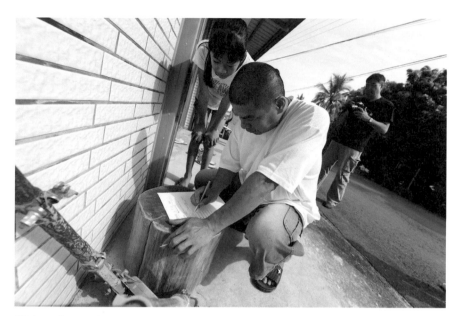
學生和家長一起填問卷。

村口集合、全家待命！

　　教學過程中最有趣的是偏鄉老師與孩子們的互動。這群身兼社工員使命的教師們對於孩子與家長的熟悉，就像成了鄰居一般。有的主任像個指揮官在學校門口坐鎮，請學生和家長準時來迎接攝影團隊，所以現場有爸爸開車帶著孩子，也有姊姊騎車帶著妹妹、媽媽帶著女兒來的，通通是最高規格的接送。

　　老師們把學生經常流連的場所都摸得一清二楚，如果沒有他們帶領，下了課要在蜿蜒山路小村裡找孩子們學攝影，簡直比登天還難！

　　也有老師請孩子們在村口集合，再像炸彈開花一樣，把攝影老師們帶到自己家裡進行拍攝計畫。不少老師回來時，手上不是帶著小蕃茄就是拿著小香菇。

校長來過，我們全力配合！

整個拍攝過程，可以說因有合作學校的校長、主任、老師通力協助，才能順利在兩個月內完成。像是新庄國小林文毅校長，為了讓家長能了解整個計畫的前因後果，不辭辛苦一間一間去拜訪、說明，當攝影老師們一踏進孩子的家門口，所有家庭成員早就通通都準備好配合拍攝。

「校長來說明過，我們會全力配合！」一位家長為了讓拍攝順利，還把正在睡覺的阿嬤從被窩裡「挖」出來，一起拍攝全家福；小朋友們也盡了全力，早在我們前來拍攝之前，像是寫作業一樣把訪問表通通認真填好，雙手遞上，然後認真的在攝影老師指導之下趴在地上、站在椅子上，用各種可能角度把圖片故事的畫面要求拍完，讓指導的老師們滿是感動。

比工作還累，明星不好當……

一位杉林國小「新二代」媽媽操著比我們還標準的國語說：這個拍攝計畫比我上班還要累！明星真的不好當！

因為孩子對自我產出的要求，不得不請媽媽一再重複已經做過的動作。

可愛的媽媽嘴巴唸歸唸，為了讓孩子能順利完成這項有趣的紀錄，不但放下田裡的工作，還穿穿脫脫工作服好幾次、把衣架上晾乾的服裝收收掛掛了四、五回，摩托車來來去去街口三、四趟，直到孩子覺得拍攝完成，她才鬆了一口氣。

車子上不去，坐摩托車吧！

要談印象深刻的拍攝案例，應該就是新庄國小的士宏了。

我和老師約在學校碰面，原想開車帶他前往，但是這位家

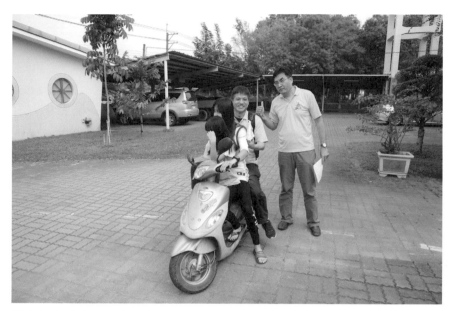

學生親友騎摩托車來接老師。

住旗山的熱血教師卻搖搖頭說：我怕你車子上去沒地方迴轉，所以……。於是我就坐著他的摩托車往山上跑。

　　山路開始還好，但越往裡騎道路越小、路面也開始顛簸。如果是度假或修行，這一路滿是樹林、溪谷、高山的景色倒是挺宜人；但若要天天往返、甚或在雨天接送孩子上下課，那肯定是種挑戰了！

　　我心裡才剛想著，老師的摩托車就停了下來。他左顧右盼了一下，嘴裡叨唸著：騎了那麼久、應該到了……還是……我們已經過頭了？

　　其實怪不得老師懷疑，因為一路上景色幾乎一樣，感覺像走進引人原地打轉的迷宮。我們每轉一個彎就疑惑了一次，直到士宏家藏在路邊的大門出現，老師才開心的高喊：找到了、找到了！這裡來那麼多次還是一樣很難找！

全家都會布袋戲！媽媽多角化拚經濟！

「新媽」是越南嫁來臺灣的全能家庭主婦、總是帶著燦爛的笑容，士宏爸談起當初去越南洽公認識她的過程還會有點靦腆。

這個住在深山峻嶺中的家庭很有趣，全家都會耍一點布袋戲。當廟會多起來的時候，連士宏也要下場湊個人數，就因為這樣，這位壯碩的小學生有時必須請假，跟著爸爸、媽媽一起去拚經濟。

因為表演布袋戲的工作來源不穩定，所以媽媽還要去市場賣魚丸貼補家用，多角化的經營就盼能讓家裡好過一些。

讓老公好過些，我們會一起努力！

原本以為拍攝內容應該就這兩樣了，沒想到媽媽在我跨上老師的摩托車前，像是突然想起什麼似的，說：「我還有種香菇，你們要不要去看看？」

說完她指著五公尺外的一個黑色頂棚，帶著孩子、老師和我走進裡面。

在介紹香菇時，新媽帶著招牌笑容對我們說：我老公年紀比較大了，腳也不方便。我要努力多做來賺一點家用，不讓他煩惱，幫忙他把孩子養大，讓他好過一點！我們現在雖然辛苦，但是會一起努力讓日子好起來！

她一度以為我是電視臺派來訪問的記者、或是什麼「玩家」之類的節目主持人，抱著整袋香菇要我幫忙行銷，甚至連口號都想好了：「別人一袋要500、我這麼大包只半價！」

從孩子口中得知，媽媽雖然自己過得不輕鬆，但只要看見孩子一定都是笑口常開，樂觀的態度讓整個家庭充滿歡樂氣氛。更難得的是，她會經常提醒士宏，長大以後如果日子好過點，要記得多服務公益，回饋給社會一些正能量、幫助需要的人，這樣活著才有意義！

這是我在偏鄉新二代家庭看見的一小故事。「新媽們」生活得很臺灣Style、很有溫度，也像您我的媽媽一樣疼愛孩子，期許她們能活出自己的生命！

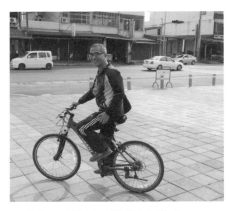

內門郭明科校長騎腳踏車帶路。

老師們在大樹下等待小朋友。

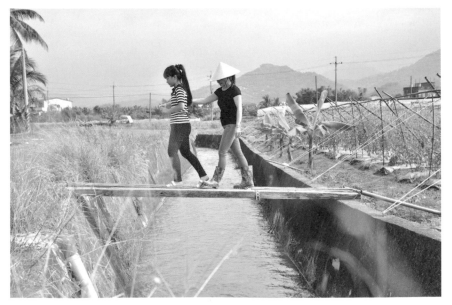

學生帶媽媽前往農田。

圖片故事的歷史

隨著智慧型載具跳躍式的進步，這個世界正快速往視覺感官的方向靠攏。從1839年由達蓋爾（Louis-Jacques-Mandé Daguerre, 1787-1851）率先向世人宣布攝影術的發明，到今天已經超過一個半世紀，將近兩個世紀。

經過這漫長一百多年，我們看見攝影術的變與不變，也看到許多相關歷史不斷巧妙的重演，即便未來是「體感經濟」（VR、AR）的天下，攝影術仍然扮演著大眾生活中不可替代的角色。我們也幾乎天天在社群網站上，用相片譜寫著自己的圖片故事，刷刷存在感，滿足被人觀看、做明星的生活體驗。

從「窗外」到Windows，都在滿足視覺的饑渴

世界上第一張能永久保持的相片，是由尼埃普斯（Joseph Nicé-phore Nièpce, 1765-1833）這個法國發明家成功拍攝下來的。他在1826年的某一天，花了長達八小時的曝光時間拍下窗戶外的街景，而這一幅題名為「窗外」的照片，也因此開啟了改變人們生活與世界觀的大門。直到今天，我們結合網路、智慧型載具與社群自媒

體，已經將照片功能發揮到另一個極致，完全無時差的把世界都集中到同一平臺供社群觀賞、品頭論足。

除了人類史上的第一張相片「窗外」，有趣的是微軟在1985年推出第一版的 Microsoft Windows，這個現今普羅大眾根本離不開的系統也是用 Windows（視窗）做為名稱。

這個系統開始發展時大眾還不太關注，原因在於功能不足、沒能拉開和MS-DOS的差距。當時學習電腦對大多數的人來說是一場惡夢，必須要記住許多英文和路徑符號，也使得許多人聽見「電腦」兩個字就害怕。

直到1990年代，Windows系統成功把MS-DOS需靠輸入英文才能運行的元素藏在圖像化的工具背後，方便使用者操作。接下來Windows 95系統的介面更是完全運用圖像，大大顛覆過去必須使用複雜電腦語言的問題。現在不管是小朋友或高齡者，都知道哪個圖形點下去就可以上網，哪個圖形又是可以畫畫、寫字的小程式，Windows這一個詞也成為我們開啟通往世界各地的一扇「窗戶」，讓我們看見「窗外」千奇古怪的眾生和豐富資訊。

從《Life》到「LINE」和「Facebook」，圖片故事的復興

1936年，亨利・盧斯（Henry Luce）正式創立《Life》（生活）雜誌，定位在新聞攝影紀實雜誌，創刊宗旨是「看見生活、看見世界」（To see life; see the world）。這本雜誌極盛時期在全世界有上千萬個訂戶，帶領全球讀者探索世界新聞。

最重要的是，這本雜誌也成為本書「圖片故事」攝影模式的催生者，培養出非常多著名攝影記者，透過多張相片的組合把世界上所發生的最新事件，傳遞給每一個關心生活趨勢、脈動的讀者。

LINE是一個即時通訊軟體與行動應用程式，於2011年6月發表。大眾可以運用網際網路在程式中傳送文字、圖片、動畫、語

音和影片等多媒體資訊，更可以串連成多人群組、成為線上社群。LINE在全球擁有超過十億人註冊，經常使用的人也高達兩億以上，對臺灣民眾來講，這個通訊軟體已經是生活中不可取代的必備工具，每天有許多報社、電視臺也透過官方網站傳遞最新訊息連結，讓民眾了解天下大事。

2003年，祖克柏（Mark Elliot Zuckerberg）就已經著手開發「Facebook」（臉書）的原型，隨著時間演進，到今天這個社群網站已經成為全球二十億人共同使用的媒體。透過「臉書」，我們不但可以看到全世界新聞媒體最新資訊，更能知道朋友間的即時動態。這個可以傳遞「上從外太空、下到海龍宮」廣大資訊的平臺，被許多使用者推稱為「臉書大神」，只要一貼文提問，就會有來自四面八方、學識淵博的好友們前來回應，比Google的被動搜尋還要厲害。

讀者可能沒有注意到，LINE和Facebook的應用程式裡都正在進行「文藝復興」，大量運用1950年代「圖片故事」的編輯模式在處理各位的影音貼文。在過去，攝影記者處理多張相片時必須具備「圖片故事」與「圖片編輯」能力，在拍攝時就為最終要刊登在版面上的相片做好規畫，以求最美的視覺呈現。

打開LINE的相簿功能，你將會看見兩排可直、可橫的圖片編輯方式；Facebook就明確了，相片和相簿功能在網頁版面中最多五張的呈現，正合乎圖片故事的要求。更有趣的是，在編輯這一張到五張相片的版面時，「臉書」套用的就是最基本款圖片編輯框架。也就是說，每一位「臉友」所貼文的模式，正是七十年前我們在《Life》和當時報章雜誌上所看到的版面基本款。

更直白的說，由網路帶來的自媒體時代，每個人都已經成了1950年代的攝影記者，也正在用模組化的圖片編輯版面進行圖片故事的拍攝、傳播。

解放給大眾的專業框架，圖片故事非學不可！

由智慧型載具、網路、社群網站組合起來的媒體平臺，象徵過去只能依賴紙本、由大資本堆砌來的主流媒體、以及掌握在攝影記者和專業圖片編輯所獨有的媒體發布權，已經「和平轉移」給社會大眾每一個願意展現自己的人。被簡化的模組圖片編輯版面，讓使用者不用再擔心最後呈現的畫面，只要負責上傳相片就好。

但當此同時，被解放的權力也需要專業能量挹注，讓我們能在廣大的社群資訊海之中被看見、甚至被關注。

透過簡單「圖片故事六公式」，就能簡單輕易的上手，讓任何一位有手機、平板等智慧型載具的網路使用者都能一躍成為受人崇拜、粉絲滿滿的社群網紅，在虛擬甚至實體社會發光、發亮。

相信許多過去接受傳統新聞攝影教育的專業記者想也想不到，已經被閒置超過半世紀的「圖片故事」拍攝模式，竟然能在千禧年之後透過網路和新媒體平臺掀起一次寧靜的「文藝復興運動」，再次出現在我們幾乎天天使用的FB、LINE、Flicker等社群自媒體之上，再次讓世人的視覺感動、創造無限觀看的可能性！

為何要學圖片故事？

不學藝術，保證你的孩子未來會被淘汰！～馬雲

2015年，我和伙伴到高雄山林國小進行攝影教學，並把教學的內容及成果，編寫成《不山不市的小學生攝影課》，讓一般人都可以從完全不懂拍照進階到輕鬆運用手機，跨進攝影藝術的門檻之中。

《小學生攝影課》一書教導的是基本視覺構成，從完形心理學出發，讓每一個想要學習攝影的朋友們能夠了解影像是由點、線、面、形、色、相等「六字口訣」構築而成。

「形」指的是形狀，也有可能由色塊構成一個形狀。「色」指的是色彩、「相」則是圖片中所呈現出的樣貌，基本要求就是挑戰我們過去的觀看的認知，例如有小朋友用手機微距攝影功能把一朵蘭花的花蕊拍成小天使樣貌就是一例。

一個圖形就是一個點，三個同樣的點成為一條線，點與線就串聯起一個面。這就是六字口訣。

從一張相片到多張相片：培養說故事的能力

除了一張相片，我們也可以用好幾張相片拼湊起來說一個故事，有點像四格漫畫或是電影分鏡圖的模式，這樣的呈現就叫做「相（圖）片故事」（Picture Story）。

學習圖片故事的好處在於可以讓我們懂得如何運用相片去講故事。這是當今「眼球經濟」的必備能力。

「故事」無疑是最吸引人的。古早以前還沒有電腦、網路的時代，阿公樹下講故事、廣播電臺播故事、去電影院看故事……就是大眾最喜愛的娛樂。

一直到今天，網路中幾個最大的平臺Youtube、FB也都是來自世界各地的人說故事、拍故事的平臺。就連新聞記者，在報導新聞過程裡也不斷迎合大眾口味，用故事來吸引讀者點閱、購買；由「壹傳媒」帶進臺灣的「動新聞」、或是「有圖有真相」概念，都是建構在故事的基礎之上。

Youtube成為世界各地的人說故事、拍故事的平臺。

學不會說故事給眼睛聽：必定遭淘汰

看看我們的生活已經被手機、平板等的智慧型載具填滿，緊接著將有智慧型眼鏡、AR（擴增實境）、VR（虛擬實境）等體感經濟與內容將撞擊日常作息、挑戰視覺神經極限。種種創新通通是衝著眼球而來，可見未來世紀就是一個「觀看的世紀」，也難怪阿里巴巴集團董事局主席馬雲說：「不學藝術，我保證你的孩子未來會被淘汰！」

馬雲所指的「藝術」，就是為滿足視覺觀看而創造的物件。要能創造視覺，必須了解它的構成。網路爆炸的資訊使得「Z」世代對於一個訊息只有八秒鐘耐性，長篇大論已經無法再吸引大眾目光，所以最有用的視覺構成就是「給眼睛看的故事」。

用照片說故事，是未來的基本技能

時下最流行的視覺故事模式莫過於「電影家族」（包含了臺灣時下流行的電影長片、微電影、紀錄片、短視頻……）。這個已經超過一世紀歷史的藝術形式正不斷衍生出新的家庭成員，在音樂上有MV，網路平臺上有視頻、微電影（短片）、網大（網路電影）……。

不管怎麼改變和衍生，這些形式都是基於一個最基本的視覺構成概念組合，也就是本書中所建立的「圖片故事攝影公式」。因為每一個動態影像都是從一格又一格的靜態畫面組合而成的。大家不妨用動畫和漫畫作一個簡單比較，就不難發現原來動畫只是把漫畫當成分鏡、再串連起來的一個結果。所以本書所教導的圖片故事是進入視覺故事的一個基本訓練。

這個公式教導大家怎麼去拍攝一個能讓眼睛喜歡看的故事結構和視覺構成，透過「遠、中、近、俯、仰、平」的六字口訣，只要

您的手機有拍照功能，就可以成為一位懂得用相片說故事的未來人才！

讓「新二代」帶您一起學相片故事！

過去常常在媒體裡看見新住民朋友的故事，她們帶著不同文化背景來到臺灣、組成家庭，並且培育出「新二代」。本書結合了資深攝影師的公式，以及最具文化與時代特色的十六位「新臺灣人」，用手機、小相機去紀錄他們的家庭和媽媽，成為本書小作者群之一。

這些小小攝影家分別來自高雄特偏鄉及偏鄉的新庄、集來、杉林、上平，以及內門國小。透過他們的鏡頭來詮釋相片故事的攝影公式，讓讀者可以從孩子們第一手的角度，看見他們最真實的家庭生活，溫馨、簡樸、充滿童趣，翻轉我們對新住民家庭的刻版印象。

淺談攝影的種類

　　過去學習攝影往往把重點放在相機的操作之上，以致於讓許多學習者誤認為沒有昂貴器材就不能進入攝影門檻。舉目所見的攝影工具書也很少看見縱觀、有高度的去建構攝影類型與方向，所以在學習的路上，會使得許多愛好者搞不清楚自己要的是什麼，只能在網海之中胡亂搜尋，拼湊對於攝影的知識。

　　本篇文章就是要讓學習者知悉基本的攝影種類，給大家一個較為粗淺的脈絡輪廓，找到自己喜歡、想要著墨的區塊。

　　攝影的種類有很多，大致上分為：

1. 人文風光攝影：比如風景照片、旅遊攝影、夕陽海景等。
2. 街頭攝影：又稱「街拍」，比如城市趣味、出遊自拍等。
3. 廣告時尚攝影：如服裝穿搭實拍、商品攝影、美食攝影等。
4. 藝術攝影：挑戰視覺與想像，有時可見於婚紗攝影等。
5. 新聞紀實：如新聞攝影、報導攝影等。

人文風光攝影

顧名思義就是包含了不同城市生活與景色的攝影，一般初學者最愛拍攝的「夕陽」也包含其中，由於黃昏的天空充滿溫暖色調，晚霞更是五彩繽紛，因此廣受文青及普羅大眾所喜愛。在臺北淡水、高雄西子灣、澄清湖畔都能經常看到大批追逐彩霞的攝影客。

風光攝影可以說是最能吸引目光的一種攝影類型，運用形、色、相的組合，讓相片充滿絢麗色彩以及來自不同文化的視覺呈現等等對比。它的重點在於「美感」，要把一張相片拍得像是明信片、風景月曆一樣的美，現在因為電腦後製越來越發達，濾鏡被廣泛運用於風景攝影之中，都是為了要傳達一種過去不曾看過的美感而做出的嘗試。

有不少愛好此類攝影風格的朋友們喜歡邊旅遊邊拍照的產出模式，也有不少攝影者運用「擺拍」為手法，找來模特兒去營造一張構圖、色彩都具備視覺美感的相片。在臺北植物園荷花池就不難看見有許多攝影愛好者會撐著腳架拍攝各式美麗的花朵，有時為求視覺美感還會製造一些水珠在畫面中即為一例。

風光攝影要的就是美感。

　　又稱「街拍」（Snap Shot/ Street Snap），重點在於「視覺的錯覺與趣味」是在攝影極盛期一種非常受歡迎的拍攝手法，因為可以自由的在大街上取景、充滿可能性和挑戰性。攝影歷史上有名的街拍攝影師很多，像是被譽為二十世紀最偉大攝影家之一、現代新聞攝影創立者亨利・卡蒂爾・布列松（Henri Cartier-Bresson）就是街拍高手。

街拍是一種視覺的錯覺。

廣告時尚攝影

　　有些人誤以為廣告一定要拍得美美的，所以廣告攝影才是美學的代表。其實這樣的概念是不夠完備的。因為廣告攝影是一個為達到把產品賣掉的使命而不擇任何手段的工具，「美」只是工具中的一個選項而已。像是知名的服裝廠商班尼頓（United Colors of Benetton）就經常使用很多具有爭議、但卻不見得有美感的相片吸引民眾眼光。他們曾經有一系列各國領導人、宗教領袖深情接吻的相片就惹來大眾批判，但也成功炒起話題性，帶動商品行銷。

　　所以廣告攝影的核心價值在於「把產品賣掉」，不管黑貓、白貓，能抓老鼠的就是好貓。

廣告攝影就是要賣掉東西。

藝術就是推翻我們既有的想像，所以它的核心價值在於「挑戰視覺、感知的不一樣」。事實上所有攝影作品都在創造一張讓我們覺得不一樣、沒看過的畫面；但藝術攝影除了視覺上較淺層的不一樣之外，還必須讓閱讀者有進一步思考、對話的空間。像是用電腦後製創作的李小靜，他把相片中的人頭都改成動物，比喻人其實是有獸性存在的就是一例。

關於藝術攝影的討論非常廣泛，現在有時也和商業攝影有所結合。過去談到「藝術」的基本概念，就是不受商業機制約束、沒有底線，不需要像設計一樣考慮迎合市場、大量生產。比較瘋狂的藝術攝影家像是喬彼得・威金（Joel-Peter Witkin），選擇用屍體做為創造題材，拍出古典繪畫的「美感」。英國攝影師沃納（Carl War-ner）用各種蔬菜、水果搭成唯妙唯肖像是農莊、海邊、小河等等縮小版風景畫面，也是一種極具創意的藝術攝影形式。

藝術攝影就是要挑戰人們的視覺認知。

　　最後提到的紀實攝影是和本書「相片故事」最有關聯的一種攝影。紀實攝影包含廣泛，我們經常看到的新聞攝影、報導攝影等等都屬於紀實攝影的範疇，只是紀實不見得需要新聞攝影的高張力或充滿哭、笑、打架等情緒內容，它的功用也可以是一個時代的客觀紀錄，目的是給未來研究者做為參考依據。像西元1900年代的愛德華‧柯蒂斯（Edward S. Curtis）帶著相機，客觀的紀錄下當時北美印第安人生活和樣貌，不但讓當時的人認識了這群原住民，更讓一世紀以後的我們能清楚看見百年前印第安民族傳統風貌。

　　所以紀實攝影的核心價值在於「真」。它所衍生出的新聞攝影因為要登在報刊上販賣，需要扮演版面的視覺第一要件，所以除了「真」之外，還要多一個「決定的瞬間」，也就是讓相片呈現出有哭哭、笑笑的情緒，還有強烈動作的瞬間。

新聞攝影需要有高張力的表情和動作。

圖片故事的出現

說到圖片故事的出現，就要談到1930年代新聞攝影的興盛。

報紙的興盛，帶動新聞攝影的發展

報紙是第一種廣泛被運用到生活的大眾傳播媒體，在廣播、電視、網路出現之前，它曾經獨霸了很長的一段時間。但是當時的攝影器具很笨重，沒有辦法大量運用在新聞報紙上，這樣的問題要到1920年代，世界上才出現了像現在大家手上拿的小相機（135mm相機）。

正因為器材有了突破性進步，加上新印刷術配合，1930年代開始新聞攝影被大量印刷在報章雜誌之上，增加了版面活潑度和真實性。從1930到1970年代，可以說是新聞攝影的黃金極盛期，當時世界各地出現各式畫刊、雜誌，世界有名的《生活》雜誌（Life）就是於這個時期出現，當時在全球有上千萬的訂戶。

由於民眾對於世界探索的欲望日趨高漲，單張相片已經無法滿足大眾的需求，所以「圖片故事」也就應運而生。

就算文盲也能理解的報導故事

在這裡要提到一位樹立圖片故事標準化的重要攝影家——尤金・史密斯（W. Eugene Smith, 1918-1978）。

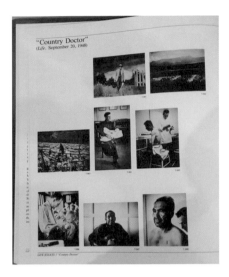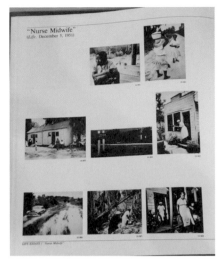

尤金・史密斯著名的圖片故事〈鄉村醫生〉（左）及〈助產士〉。

　　他在報導攝影的實踐中磨練出使用圖片講故事的本領，讓即使是完全沒有圖片閱讀經驗或者目不識丁的人，都能看懂他要表達的東西。

　　他有許多著名的圖片故事如〈水俁病〉、〈鄉村醫生〉、〈助產士〉、〈史懷哲〉等等報導，影響了以《生活》雜誌為代表的期刊圖片報導方式，成為這些媒體用來培養攝影師的公式樣板。

圖片故事的分類

　　一般說來，圖片故事分為三種內容，分別是連續相片（Series Picture）、圖片故事（Picture Story）、圖片評論（Picture Essay）。

　　「連續相片」指的是一個事件的連續畫面，例如棒球競賽時，攻守兩方在跑壘時相撞，有時就會用連續畫面去處整個事件的過程。

　　「圖片故事」就像傳統新聞報導，是要求以一個客觀的角度去

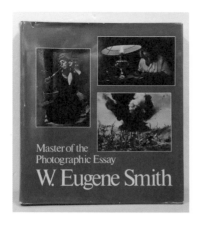

觀察、呈現一件事物。「圖片評論」則是圖片故事的延伸，是攝影者展現他們對於事件觀察後的一個立場，而這樣的立場常常是和政府或主流價值產生衝突的。

像是尤金・史密斯的〈水俁病〉就是圖片評論的經典。他為了報導日本「水俁村」被汞污染的問題，在這個村子住了三年，也因為拍攝過程中他揭發某間工廠是汞污染的元兇，遭受到黑道攻擊、並且把他打成重傷。但最後整個事件還是在史密斯不畏強權、鍥而不捨的努力下，才幫受害者爭取到他們的權益。這個案例非常經典，到現在都還是所有報導攝影家津津樂道的作品。

由於圖片評論會牽涉到較為深度思考的價值判斷，較不適合初學者與學童的運用範圍，因此本書將以圖片故事為方向，透過公式帶領攝影愛好者一步步走向用多張相片來講故事的進階報導攝影。

臺灣敘事攝影的發展歷史

早在1954年臺灣就有攝影界老前輩鄧南光、李釣綸等人提倡圖片故事攝影（Photo story），當時臺灣有許多藝術、攝影知識都是來自日本，這個「故事攝影」的概念也是模仿日本的「組寫真」。

1970年代到1980年代末是這類圖片故事的極盛期，當時掀起模仿尤金・史密斯「報導攝影」的一片熱潮，張照堂、阮義忠等攝影家也在這個時期成了新一代的攝影明

星。當時的內容主要強調人文精神、關懷社會，因此得到像是《中國時報》、《漢聲》雜誌等主流媒體的支持與刊登。

1980年代陸續出現從國外留學回到臺灣大眾傳播媒體工作的攝影記者，諸如郭力昕、林少岩、蕭嘉慶等人開始教育英才，傳遞新聞攝影與圖片故事的概念及組成；另外何經泰、周慶輝、關曉榮等攝影

工作者也帶動另一波報導形式的圖片故事熱潮。後來更有攝影家張乾琦進入紀實攝影師都夢寐以求的「馬格蘭通訊社」，成為世界級的紀實／報導與圖片故事攝影工作者。

圖片故事在《蘋果日報》進入臺灣後曾經出現一段復古潮，當時以「圖集」為名，讓攝影記者提出專案、製作圖片專題。本書作者在擔任攝影記者工作時也曾在《聯合報》創作〈理教公所拆除〉、〈老歌手〉、〈寄養家庭的導盲犬〉等三篇圖片專題故事，也因為這些圖片故事獲得陸委會圖文獎項等殊榮。

過去運用圖片故事達成報導目的的手法只能限於相機擁有者，但現今手機越來越普及、攝影工具已經被解放，正是將這個模式推廣給社會大眾的最好時機，透過本書的圖片故事框架，任何一個孩子與攝影初學者都能輕鬆完成過去只有攝影記者才能創造出的作品囉。

圖片就有故事
單張相片的故事性

如果單就「相片故事」標題來看，一定有人會問，每張相片本來就都有故事啊，不是說「一張好的照片勝過千言萬語」嗎？為何還要特別強調「照片故事」呢？我們就先來談談圖片本身就有故事的概念。

靜照和影片的不同

相片是一個凍結的瞬間，所以英文的正確名稱是Still Picture「靜照」。這個字是對比於Video「影片」的動態，以免掉入攝影、攝像、拍照、拍影片等等字眼的混淆，畢竟在動作上，拍一張相片和錄一段影片都是在做攝影的動作，如果看英文，就比較能理解兩者間的差異。

看影片（Video）當然比較容易，多半影片是聲音、影像加上故事的組合，觀眾大腦不需要太多連結，只要乖乖聽故事、看故事就好。

這也是為什麼很多人上班、上學累了一天以後，只想坐著看電視或是看電腦視頻的原因。在美國，吃著爆米花躺在沙發上看球賽就是一種放鬆的享受，常常有人電視看著看著就睡著了。

相片就比較麻煩，大腦必須去搜尋一個畫面裡的訊息，才能拼湊出完整的內容。比方說下面的這張相片：

　　觀賞者必須在畫面中找尋一些可以解讀的元素，才能知道相片想要表達的是什麼。讀者不妨一起找找看可以辨別的物件是什麼。像是牙刷、水管、水、用水沖嘴，還有右後方男生臉上的牙膏，這些元素加總起來，可以讓我們知道這些孩子是在排隊等著沖水、刷牙。

相片造成錯覺，也是一種趣味

　　前面說明了怎麼去拼湊一張相片的訊息，把屬於圖片裡的故事半猜測、半推敲的講出來。當然，攝影者和閱讀者往往沒辦法100%的達成溝通，所以需要圖說來幫忙。

　　正因為這種特質，已經有不少視覺研究者如約翰‧柏格和尚‧摩爾（John Berger & Jean Mohr）、埃洛‧莫里斯（Errol Morris）等人，都曾經寫過專書討論相片的「曖昧性」───張相片因為訊息不足，所以拍攝的人和觀看的人會出現全然不同解釋。

有時候攝影者就是喜歡這種模稜兩可、招人誤會的瞬間，因為相片可以製造一種引人莞爾一笑的樂趣。這樣的相片經常會出現在「街拍」和新聞相片中的「圖文特寫」之中，相片的圖說相形之下就顯得不太重要。

　　我們來看看下面這一張圖。兩位在工地進行工程的勞工朋友，其中一位上半身在地面上、下半身站在地面的涵洞，另一位在地面上行走，但在相片的呈現中，看起來像是同一個人，彷若在表演魔術一樣，變成手腳分離的人。

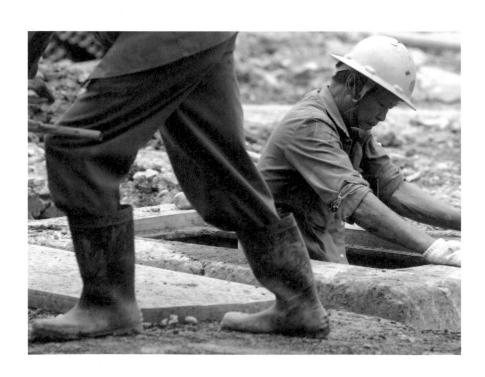

又像這一張相片，看起來很容易讓人誤會這位躺在紙箱上的女士是被鎮暴警察打昏的；但事實上，兩者之間根本一點關係都沒有，這位女士只是在新聞現場附近收紙箱做回收，因為實在太累了，所以在被壓平的箱子上稍事午睡而已。

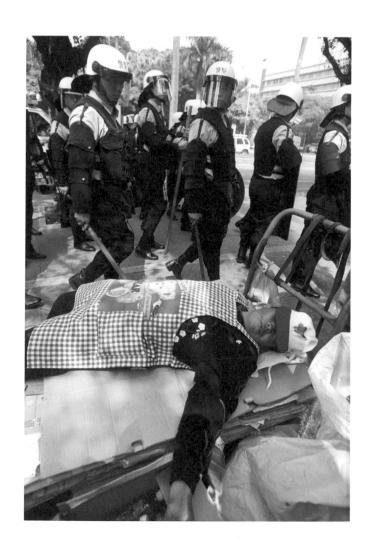

圖片故事的結構

一張相片裡可以拼湊出故事，也能因為錯誤解讀造成視覺上的衝突、創造吸引人的焦點。但是對攝影來說，若一張相片沒辦法完整表達所有細節，這時候就可以使用圖片故事的手法來呈現了。

建立鏡頭：幫助觀眾了解事情發生的場景

舉例來說，在讀者觀看電影時，如果影片的故事是發生在美國紐約，經常會出現在第一個鏡頭的就是自由女神像或是布魯克林大橋（Brooklyn Bridge）；同理當事情發生在法國巴黎時，巴黎鐵塔就會出現在影片中。這個鏡頭有時與影片內容並無相關，它的出現純粹就是要讓觀眾了解事情是發生在哪裡，所以也叫做「建立鏡頭」（Establishing Shot），在圖片故事裡多半是事件的「全景」，乃使用較廣鏡頭所拍攝出來的場景。

有了一個交代場景的建立鏡頭，我們就可以了解事情發生在哪裡，也有基本的空間感受，知道現場大概多大、有多少人。

但光是建立鏡頭還不夠，因為只看場景沒辦法知道細節，沒有細節也就吸引不了觀眾的興趣，更不會想要看下去囉。

舉例來說，一部發生在紐約的電影，可能一開始會出現自由女神像，但鏡頭拍完這個畫面之後就會開始去講述發生在這個城市的

故事，帶著觀眾去看發生在這個空間裡的人、事、物。像迪士尼動畫《料理鼠王》（Ratatouille）是發生在巴黎的故事，當主角小米爬上屋頂俯瞰巴黎時看到鐵塔，就是一個建立鏡頭。

但是電影不會一直拍著巴黎鐵塔，而是在建立鏡頭之後就開始講述主角是一隻會料理的老鼠，並且透過和另一位主角清潔工互動所產生出的可愛故事。

所以在「建立鏡頭」之後，攝影者必須帶著觀眾進入故事的細節，方能傳達出想要講述的人、事、物。

故事主體與結尾：類似文章的承、轉與合

談完建立鏡頭以後，接下來就要討論圖片故事的細節部分，也就是圖片故事的「主體」與「結尾」。因為限於版面，一般來說，圖片故事是使用三到五張相片去詮釋的。當然，像是《生活》雜誌這種大型雜誌，曾經也用過幾十頁的版面去講述一個故事，這裡暫時先把焦點鎖定在初學者，以一個頁面大小做為教學方向，等到讀者能夠將公式運用自如時，自然就可以無限延伸囉。

如果拿文章的起、承、轉、合來比喻，「建立鏡頭」就是「起」，等於開始要講述一件事情，像是童話故事《白雪公主》的起頭：很久很久以前，在歐洲的某個國家小城堡裡……。

「故事主體」就像是「承與轉」，要把整個故事的重點說給大家聽。在童話故事《白雪公主》裡就是：有一位後母想要成為世界第一美女，於是用毒蘋果讓白雪公主昏睡了。

「故事結尾」就像是「合」，要讓讀者有一個清楚的認知，了解事情結果為何。拿《白雪公主》來舉例就是：王子讓白雪公主復活，從此過著幸福快樂的日子。

在圖片故事裡，「起與合」（開頭與結尾）都只有各一張，「故事主體」卻可有一到三張的詮釋空間。

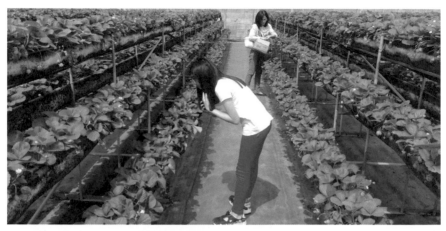

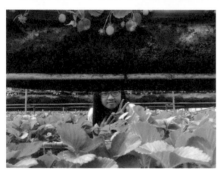
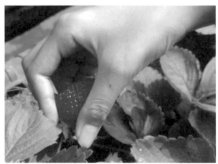

我們一起來看看上面的三張相片。

最上面那一張是「建立鏡頭」，也就是「全景」，讓觀眾能清楚看到故事的場面。如果能有二樓或是樓梯讓攝影者站上去，拍攝更大的場面，相信畫面會更好。這就是一個故事的「起」。

左下這一張讓我們看到故事主角，是一位可愛的小朋友，這張透過棚架所拍攝的畫面中有幾顆草莓，足以說明這是一處草莓園。當然，如果草莓能多一點就好了。這是故事的「主體」，也就是「轉、承」部分。

右下方這一張是故事的結尾，也就是「合」。故事中主角用

手去拔了一顆小草莓，告訴我們她來到草莓園中是來採草莓的。由於草莓屬於較小的水果，在拍攝上比較困難，所以想要加以呈現的話，可能就需要單一張畫面專門去呈現，這也是故事能發揮功效的地方囉。

細心的讀者應該已經發現，這三張相片分別是用遠、中、近，三種鏡頭去拍攝的。

全景「建立鏡頭」是包含最多訊息的畫面，不但看見畫面中有兩個人，還有左右兩排六個以上的棚架以及茂盛的綠葉。所以在拍攝時要站得高一點、離被攝者遠一點。

主體鏡頭使用的是「中距離」。小朋友的臉和紅色草莓可以被清楚看見，在這個畫面裡顯然訊息因為鏡頭的取捨而減少許多。

最後是結尾鏡頭，使用「近距離」拍攝。在這個畫面裡因為鏡頭焦點放在小朋友採草莓的動作，所以拍攝到的訊息只剩下手、草莓和綠葉，但也最能清楚讓我們看見畫面要表達的是什麼。

這就是圖片故事公式中的「遠、中、近」。是透過拍照者和被攝者的距離而界定的。鏡頭離得越遠越，能看到多元訊息；離得越近，則越能清楚知道攝影者要表達的是什麼。遠、中、近都具備了，才能把故事講得清清楚楚。

同時間，對遠、中、近的運用，也能讓學童清楚知道視覺語言的建構和取捨方式，達到快速找到視覺重點的訓練。

圖片故事六公式
①遠、②中、③近

遠、中、近鏡頭的運用，將可以讓觀賞者知道攝影者想透過鏡頭表達的是什麼，各有各的功用。

遠景：是視角最寬廣的照片，可以從畫面裡得到最多的資訊。但也因為訊息太多而無法聚焦，一般來說都是用來交代場景、說明這張相片被拍攝的地點和環境。

中景：是介於遠景和近景中間的視角，作用是把遠景的內容縮小以突顯出想講的人、事、物，在中景裡我們可以看見的環境訊息較遠景要少，不過卻較能知道相片的重心為何。一般來說中景是可以用作故事「埋梗」之用，創造一種半清不楚的曖昧視角，讓人想要看下去、了解結果是什麼。

近景：在三種視角中能夠得到的環境訊息最少，但是卻最能看到攝影者想要講的細節，因此經常被拿來做為一個故事的結尾和破梗之用。

關於遠、中、鏡頭的運用，我們可以用下列三張相片來說明。

遠景：攝影者想要說的是，人行道上有個小花圃？

　　試著看圖說故事，第一張相片是路邊的小花圃，裡面有各種不同植物，也有長方形、圓形的盛具。

　　在這張相片中我們可以得到較多元的訊息，比方說除了小花圃之外，我們還可以看見有一根較粗的樹幹、人行道地磚以及水溝蓋，所以從「遠景」裡可以大概了解這張相片是在馬路邊的人行道上所拍攝的。

　　雖然遠景可以提供給我們的訊息較多，但也因為這樣而無法聚焦，觀看的人不明白攝影者到底想要講的是什麼。

　　在這裡我們可以猜想一下，拍攝照片的人應該主要聚焦在這個小花圃，畢竟畫面裡佔最大空間的就是各樣的植物，但至於詳細想講些什麼內容，可能就需要更清楚的畫面來引導、說明。

中景：現在我們知道攝影者是想講這個盆栽的事。

中景

　　再來是中景。我們在相片裡可以看到原本滿是各種花草的畫面，已經被縮小視野到其中一盆帶有小花的植物。

　　因為鏡頭的推進，可以看到攝影者想要用相片「講」的事情並不是人行道或是水溝蓋，也不是小花圃而已，很有可能是在這些植物群之中開著花的這個盆栽。

　　中景雖然沒辦法像遠景一樣包含那麼多的訊息和視覺元素，但透過這個被局限的視角，卻能讓觀賞者更加清楚知道攝影者想說的是什麼。

近景：原來破梗之後，攝影者是想拍這朵花。

近景

　　最後是近景。從近景我們總算知道攝影者想表達的是什麼。畫面中一朵盛開的花兒，在紫色花瓣中吐出小小的白色花朵，佔據了整個畫面的大半，因此可以清楚知道攝影者想要展現的是這朵漂亮的花。

　　從上面三張相片可以看出來，遠、中、近景各有不同功用，像是說故事中的開頭、鋪梗以及結果。

　　透過這三張相片，可以想像攝影者想說：「沒想到在馬路邊的人行道上會有一個小花圃，還有幾朵正在盛開的小花兒呢。」

　　如果要下個標題，應該可以是：人行道上盛開的小花。

圖片故事六公式
④俯、⑤仰、⑥平

　　上一章大家知道了圖片故事組成的其中三個元素：遠、中、近的鏡頭運用。接下來就是不同角度的搭配，讓畫面看起來能有更多元感受。只要能將遠、中、近的位置加上俯、仰、平的角度一起混搭，整個圖片故事公式就算是初步的完整了。

不同角度代表不同視覺語言

　　攝影的核心在構圖，而構圖就是鏡頭與角度的搭配。不同角度代表不同視覺語言。

　　談起鏡頭角度，粗分為鳥瞰鏡頭、俯角、仰角、傾斜、平角五種，在這裡我們把鳥瞰歸為俯角，與仰角、平角一同討論。

俯角能把地面當成背景，改變視角造成另一種觀看感受

俯角

　　也可以說是「上帝的視角」。著名攝影師楊・亞瑟貝童（Yann Arthus-Bertrand）在千禧年時集結作品所創作的《從空中看地球》就是最好的例子。他以「空拍」換了一個凡人無法到達的高度去俯視大地，紀錄下完全不同的視角和畫面。俯角給人一種「全知」感受，好像從雲端在觀看這個世界，所以才有上帝視角這個說法。不管是鳥瞰鏡頭或是俯角鏡頭，都屬於高角度鏡頭，這種鏡頭會把被拍攝的人變得很渺小，經常用來表現畫面中人物處於困境、無力感或者受到攻擊的落寞。但在圖片故事之中，它則較常被用來交代場景，透露較多的訊息給閱讀者。

　　相對於俯角的一種鏡頭表現方式，會從低角度拍攝人或物，讓被攝者看起來顯得高大、聳立。仰角通常會用來詮釋一個人或建築物的雄偉，攝影者在比被攝者還要低的角度去拍攝，就像是用一個孩子的視角去看大人一樣，仰之彌高、望之彌堅。有時一些年輕女性為了讓腿部看來更加修長，也會採取仰角去拍攝。瑞士攝影師佛朗哥・班菲（Franco Banfi）潛入水中，模仿水面下魚兒抬眼視角去看水面上的人與景物，呈現出截然不同的仰角風貌就是一個絕佳的例子。

仰角能夠把建築物拍得更顯高大。

也叫「水平視角」。這是不帶任何褒貶的角度,也是許多紀實攝影工作者慣用視角。本書先前所提到拍攝美國印地安人的攝影師愛德華‧柯蒂斯就是被世人稱讚的最好例證。他的攝影作品一直到今日還被美國政府做為到世界各地展覽的內容,主要原因在於他的作品多以平角詮釋,用最客觀、不帶貶抑且最接近人們觀看的視角去紀錄當時印地安人的生活與服飾,所以也給後人留下沒有情緒與主觀介入的珍貴文獻。

平角讓被攝者最平易近人,也是最客觀的視角。

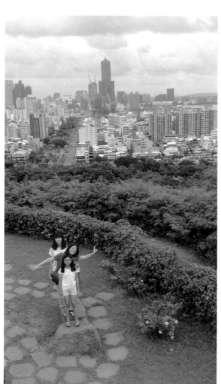
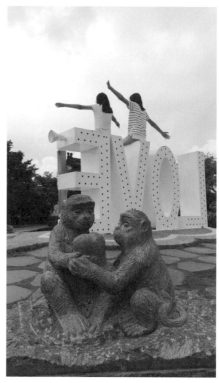
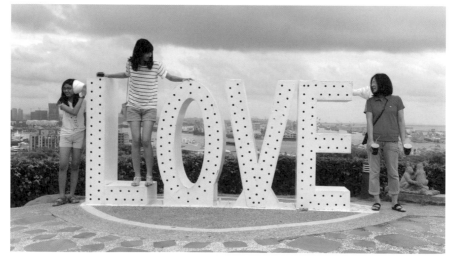

我們再從同一個地點去看不同角度對主體的詮釋。左頁是運用俯、仰、平三個角度去拍攝的高雄柴山景色。

左邊的圖是俯角，能夠看到最多訊息，有城市的風貌、也有地標「八五大樓」，但是相對人物就顯得渺小了些。右上方仰角圖片能夠帶到較長的景深，把雕像、人物和天空通通拍進去。下方的相片是平角，三位主角與「LOVE」字樣都非常清楚，但相對就失去了仰角的天空、俯角的縱深。

攝影師／被攝物的角度關係

俯角
能夠看到最多訊息，常被用來交代場景，透露較多的訊息給閱讀者。

平角
可以體現正面形象，符合人們的視覺觀看習慣。

仰角
能夠帶到較長的景深，通常會用來詮釋一個人或建築物的雄偉。

敘事方式
線性與非線性

圖片故事和電影一樣，有「線性」（Linear）和「非線性」（Non-Linear）兩種故事的連結方式。

線性v.s.非線性

「線性」就像是過去的錄音帶，如果想跳過第一首歌去聽第二首歌，就一定要把第一首歌快轉過去才能夠聽到。使用者不能任意的跳過歌曲去聽下一首歌，一定要把磁帶往前或往後快轉，才能找到自己要的歌曲。在線性的概念裡，做什麼事都像是被一條鐵軌局限住，不管是想往前走或往後走都要照著這個軌道前進或後退。

「非線性」就像現在的mp3，可以隨時把歌曲排列組合、刪除或增加。如果覺得太喜歡這首歌了，也可以不斷單曲重複播放，或者是不斷重複自己喜歡的幾首歌，不用像錄音帶一樣，還要倒帶才能重複聽取自己喜愛的歌曲。

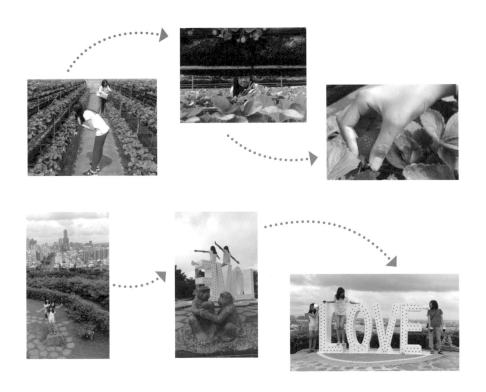

「採草莓」與「柴山」都是線性故事。

線性故事v.s.非線性故事

　　「線性故事」就是依照軌道的概念，或像錄音帶一樣，前進後退都要受到磁帶的限制。簡單說起來就是相片本身具有足夠相同元素在內，能夠用邏輯串連、放在一起去說明一件事情的畫面。讀者不妨回頭看看「採草莓」和「柴山」的圖片故事，這兩則圖片故事就是標準的「線性故事」──所有元素都能緊扣在一起，而且不管是遠、中、近或是俯、仰、平，都不離一個故事的線性，所以我們可以很容易就看出來這些圖片要講的是什麼。

　　「非線性故事」則很可能就會不按照邏輯思維、線性思維的方式走，帶有直覺的連結，不用經過圖片中元素、訊息分析才能得

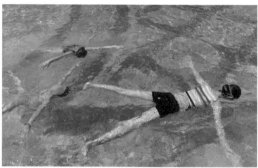

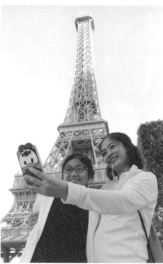

「澳門旅遊」是典型的非線性故事。

到的結果。越來越多的攝影者採用「非線性故事」拍攝手法，增加觀看者的聯結與想像能力，讓故事本身不再被局限於只有創作者在說，而是同時加入讓觀眾一起創作、一起說的互動與對話。

實際案例

以左頁五張相片為例，整個故事是在講澳門的旅遊，有俯、平、仰、遠、中、近的組合，但是因為畫面缺乏一個清楚的核心串連，無法像「採草莓」故事一樣，能夠運用圖片非常有邏輯的傳達一件事，觀眾只能很直覺的去拼湊畫面，既有「大三巴」、巴黎鐵塔、威尼斯人、議事廳……所以這應該是在講澳門的街景；再加上主角的自拍、漂浮玩水，可以知道她們處於一種觀光客般享受的愉悅狀態。

從上述兩點可以得知，這則圖片故事應該是在表述她們去澳門的見聞和快樂。這就是需要創作者與觀賞者一起對話、解讀的「非線性」圖片故事。

圖片故事在
社群媒體的運用

圖片故事過去在紙媒時代曾經輝煌，所以它出現的載體就是報紙或是雜誌的版面。過去因為受限於紙本的大小問題，常常會有跨頁的設計，有時我們也會苦惱於一整張相片硬是被書本中間的跨頁接縫給切割成兩塊。

編輯是圖片故事的靈魂

過去要學圖片故事操作，必須連同「圖片編輯」的概念一起學會。拍攝圖片故事的人不見得會真正接觸到編務和版面規畫，但在視覺呈現上一定要有編輯的概念，原因在於圖片不是最終呈現在大眾面前的結果，而是一個拼湊成結果的元素而已，其他還包括版面設計概念、文字撰寫、下標題的能力。

所以如果說編輯是圖片故事的靈魂也不為過，最終呈現在大眾面前的版面才是有意義、能夠與讀者溝通的視覺語言最終畫面。

方向性與直橫

不管是拍攝單張相片或是圖片故事，在現場都應該要記得「方向性」與「直橫」。

用比較直白的話來講，就是要左邊拍拍、右邊拍拍，上、下、前、後都要去拍一拍；另外，相機或是手機在拍攝時要記得橫的拍完也要試試用直的拍，有許多初學者都會忘記要把器材拿直的再拍一下，呈現的畫面就少了一些變化和可能性組合囉。

為何要有方向性和直橫的拍攝方法呢？因為進行圖片編輯時是要再重新組合所有相片的元素。所以攝影者拍的方向、大小越多元，編輯就可以有越多元的選擇，最後出現的版面也會越具看頭。

故事性與架構

圖片故事像所有的文字或口語故事一樣，都有開頭、主體與結尾的結構。開頭可以埋藏一個吸引人的「梗」，運用較遠、較廣的鏡頭來吊吊讀者胃口。

人的特色就是喜歡「懸念」，越吊人胃口的神祕感就越讓人想要看下去。所以圖片故事的開頭雖然往往訊息最多，但也無法一眼看穿攝影者想要講的事情到底是什麼，要一直到接下來的相片一一出現，引領我們往下看、往事件裡面看之後，才會知道要把視覺重點放在哪裡，最後再用一個帶有驚喜感的結尾來表述故事的終點。

比方我們在本書學童的實例裡就會看見，開頭父母親在田裡工作，孩子使用廣角可看到幾個人在田地裡圍著一棵樹。再來主體的部分就會帶我們再進一步去看媽媽正在伸手採果實，畫面已經把我們的視覺帶向媽媽的動作和表情，最後特寫的近景就是在塑膠套中的檸檬，這也是一個結尾，告訴我們在農田裡工作的爸媽是為了摘檸檬而努力。

有讀者可能會疑惑，實體紙本的報紙和雜誌不是已經漸漸勢

微，甚至在國外已經有部分紙本刊物已經被LINE的官網給取代了？
如果是這樣的情況，我們學習圖片故事的意義和價值何在？

圖片故事的三個結構

開頭
農田裡工作的爸媽

主體
努力種果實的媽媽

結尾
被採下來裝袋的果實

　　下面的圖是LINE相簿縮圖，在不把相簿點開之前是六個方型的格子：把相簿點開之後變成右邊的排列方式，仔細看看，有沒有像是一則圖片故事的基本構成呢？是直的相片就會出現直的縮圖，橫的也一樣。

　　如果您的相片是依照圖片故事的模式去拍攝，就會得到清楚又具視覺性的縮圖，基本版面構成上就能讓人一目暸然，也會很容易挑選出自己喜愛的畫面。

　　按照圖片故事去拍攝的好處，正是方便攝影者歸檔與結案。

　　現在的工作多多少少都要用到圖片去做結案動作，想要一個結

通訊軟體LINE的相簿。

案既能明白表達事件的經過，又能表述每一個活動、行動的過程，運用本書的俯、仰、平、遠、中、近等六個小步驟，就能得到一個最乾淨又有效果的結案報告，不會再像過去怎麼拍都像在重複拍攝同一個畫面、只有紅布條不一樣的窘境。

運用「圖片故事六式」拍完之後，再在群組中傳輸給需要的夥伴，就能讓一個團隊無縫接軌，達到用視覺語言溝通的結果。

再看看「臉書」的相片和相簿

講完最常被使用的通訊軟體之後，我們再來看看最被大眾喜愛的社群網站「臉書」（Facebook）。

讀者不妨點開相片或相簿的功能，接著上傳最多五張相片到版面上，您會發現「臉書」自有一套類似俗稱「罐頭」的套裝編排方式。

看了右邊兩張相片的組合，讀者有沒有很熟悉的感覺？

圖片故事不就是被要求至多五張一個版面的編排組合？「臉書」的設定也是超過五張相片就變成隱藏在點開圖像之後的連結才會出現，版面上就看不到了。在這一點上，1950年代的實體紙本版面很恰巧的和超過一甲子之後的虛擬社群網頁不謀而合，可見圖片故事和圖片編輯的概念到網路時代仍然是被廣泛使用。

也就是說，「臉書」也是以一種圖片故事編輯的概念在套版面、自動形成一則圖片故事的呈現。雖然Facebook的圖片編輯比較呆板，只有兩張在左邊、三張在右邊；或是兩張在上方、三張在下方的排列組合，而且兩張與三張的部分各自成為一種大小尺寸，沒有更多元的變化，但基本上已經是一個簡單圖編的概念。

「臉書」五張相
片編排方式一。

「臉書」五張相
片編排方式二。

眼尖的讀者應該不難發現，「臉書」四張相片的編排模式也是類似五張相片的結果。一種是主照片在左邊、右邊擺上三張小相片；第二種是主相片在上方、下面擺上三張小相片。

一樣是感覺很呆板套裝的模式，但再沒有變化仍是一種圖片編輯的結果。

從Facebook看圖片故事的方向性與結構

右頁上圖是本書作者與元大夢想案的執行單位一同去拜訪偏鄉內門與杉林國小。讀者可以看看三張相片的差異性在哪裡？

乍看之下只有人數多寡的變化以及背景的不同。整個版面呈現的結果就是一群人看鏡頭、一群人看鏡頭，以及……一群人看鏡頭。就紀錄來講是可以過關的，但就版面圖片編輯來說就少了些變化和吸引人看下去的誘因。

看完三張合照的圖片故事之後再來看下圖。一樣是三張相片，但是在版面上呈現的結果完全不一樣。主照片是三個人、下方兩張相片分別是二人、一人。

而圖片中人物的視覺方向也不盡然都是朝向鏡頭對望，也有向右、向左的不同。再加上運用了遠、中、近三種不同鏡頭的呈現，整個畫面的層次就出現了，當然也多了讓人想看下去的欲望囉。

所以，雖說圖片故事的概念和發展是在上一個世紀中，但人類生活有趣的地方就在於經常會出現「反璞歸真」的情形。在網路與虛擬社群世紀來臨之後，「圖片故事」和「圖片編輯」這一對好兄弟又再次出現在我們的日常生活之中被廣泛應用囉。

三張合照在「臉
書」的呈現。

👍讚　💬留言　↪分享

也謝謝 TA Hua Wang蕭俊宇、辛苦您們了。…… 更多

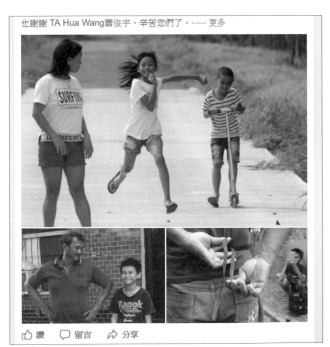

一則小品圖片故
事。

👍讚　💬留言　↪分享

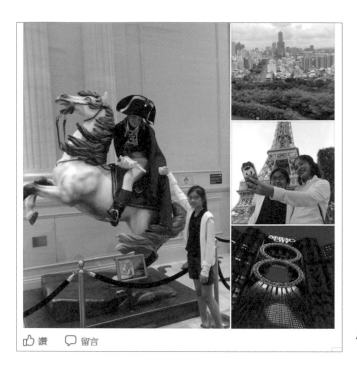

「臉書」四張相
片編排方式一。

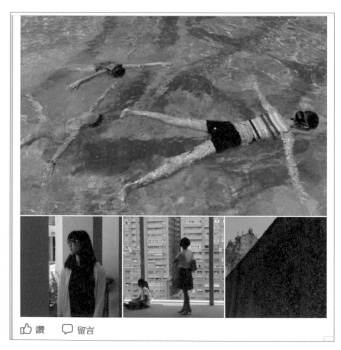

「臉書」四張相
片編排方式二。

別忘了Flicker和Instagram

世界攝影師都愛用的 Flicker 和 Instagram 也都有圖片故事和編輯的框架。 Flicker 臺灣用戶在一千二百萬人左右，世界排名第八。統計顯示，過去 Flicker 最大用戶是單眼相機的使用者，但隨著智慧型載具的發展，每天都會增加藉由 IPhone 等手機上傳 Instagram 所轉來的大量照片，現在智慧型載具所拍攝的相片數量已經超越數位單眼相機的產出。

Instagram 版面是統一的方框型，算是圖像版的FB，如果一個相簿中有兩張以上相片，就必須點入、用傳統的單張滑動方式觀看。

雖然IG版面比較單調，但如果能善用圖片故事的遠、中、近、俯、仰、平的六字口訣，一樣能創造吸引粉絲的漂亮版面。

另外，Instagram 並不是孤單的存在，它也是 Flicker 圖片最大來源之一。由於社群媒體彼此間建構有轉貼管道，因此多半的網路使用者都會一圖多貼，以圖創造更多被觀看的可能。

Flicker 的版面就比較多元了。畢竟這是個以展示相片為核心價值的媒體平臺，我們看下面的例子，五張相片中有四橫一直、其中

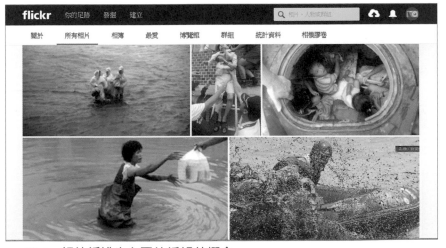

Flicker相片編排也有圖片編輯的概念。

角度上是三俯、一仰、一平，遠、中、近也都有運用到，透過軟體本身的編排，就是一個很有視覺性的非線性圖片故事。

我們天天都在使用圖片故事，這是一定要學的原因。

雖說圖片故事和圖片編輯的概念是上世紀中出現，但網路時代也還是離不開這個已經跨世紀的老套路，甚至把發布權從過去的媒體記者解放給每一位網路使用者，大眾可以說其實已經天天都在使用「圖片故事」囉。

經過快七十年的演進，不一樣的地方是，過去圖片故事載體為報紙，需要專業圖片編輯工作者來處理這些相片；因為這道門檻，使得圖片故事使用權與創作權被霸佔在攝影記者手裡長達半世紀之久。

還好社群網路平臺的出現把這個結構給打破了，讓我們能天天不受拘束的使用圖片故事傳播自我。

FB、LINE、Flicker、IG等新媒體平臺發現，重要的是每個使用者展現自我的圖片內容、而不是各式各樣百變的圖片編輯框架，所以他們把圖片編輯版面虛擬化、標準化、簡化。這個作法一出現，使用者無須再透過圖片編輯的把關和門檻，只要負責上傳相片就可以。其他的，平臺後端會想辦法幫您解決，套用一致的圖編版型。

因此在這個時代，我們無須再煩惱圖片編輯的學問，只要能掌握「圖片故事」拍攝與操作原則，再搭配模組化的平臺圖片編輯，就能成功創造一個「攝影網紅」，吸引眾多粉絲和觀眾囉！

準備工作
訪談與了解

　　這個章節實是最重要的部分。圖片故事的產生並不是隨便拍拍就好，而是必須掌握能夠溝通、也能配合的對象。

題材問題很大，難以突破的框架

　　現在紀錄片當道，相信讀者看見很多坊間的紀錄片題材應該都離不開「民俗、身心障礙、老人、小孩與狗」。早在1950年代，美國就有研究者針對這個問題進行討論，結論是這些對象具有視覺上的特別性。以民俗為例，臺灣最有名的就是歌仔戲、廟會八家將等等內容，由於它們皆具有表演性質，並且會在臉上塗滿各色油彩，加上服裝特別，自然就成了報導攝影、紀錄片所喜愛的題材與方向。

　　美國的黛安‧阿布斯（Diane Arbus, 1923-1971），後世將她歸納為「新紀實攝影」的攝影家，但是她的作品遭受到非常多責難。阿布斯專門拍攝異裝癖、侏儒、巨人、智力障礙者或是精神失常的人，當時大眾認為她沒有道德，藝術館展示這些作品時必須要不斷

去擦拭參觀者所吐的口水，可見人們對於這類攝影作品是多麼的忿恨。

時至今日，已經有不少紀錄片工作者和身心障礙組織合作，希望透過拍攝影片爭取捐款，雖然民風已開，但題材依舊。

其他有關老人、小孩、狗的題材都已經在臺灣發酵過，就不再贅述。經過一甲子的時間，上述五類題材還是十分受到紀錄者的喜歡，原因就是它們容易趨動視覺的注意、也能煽動大眾同情心。

親戚朋友是對象，但不該局限於此

有些紀實和報導工作者會找自己身邊的人去拍攝，這是個入門的好方法，但不應該局限於此。作者在圖片故事養成過程被要求必須跳脫親朋好友，找到新聞性足備的題材，並且要有溝通能力，與被攝對象建立信任關係，才能得到好的故事紀錄。

先前提到圖片故事泰斗：尤金・史密斯在拍攝專題時不但蹲點多年，更懂得使用相機快門聲與被攝者溝通。他先用空相機按快門，等到被攝對象熟悉並接受這個聲音之後才開始正式工作。

事前要有準備，有資訊才能有內容

以下是作者在進行此次教學企劃時的訪談表格，讀者可以照表依照題目需求做出設計，就能得到一定的資訊，豐富圖片故事的內容，也才能清楚知道拍攝方向。

對圖片故事來說，就是一種採訪加上視覺呈現的過程，而訪問大大決定了圖片的結果。

學童姓名：＿＿＿＿＿＿＿　　編號：＿＿＿＿＿＿＿

電話／年級：＿＿＿＿＿＿＿

■同意將資訊與影像出版簽名：＿＿＿＿＿＿＿

日期：2017年＿＿＿月＿＿＿日

關於我的媽媽

　　我的媽媽名字是＿＿＿＿＿＿＿，她在＿＿＿＿＿＿年時與爸爸結婚，來

　　臺灣生活。

　　媽媽是哪裡人？和爸爸是在哪裡認識的？：＿＿＿＿＿＿＿＿＿＿

　　我在民國幾年出生：＿＿＿＿＿＿＿＿＿

■我們家總共有＿＿＿＿＿＿＿人，包括＿＿＿＿＿＿＿＿＿等人。

　　我們住在＿＿＿＿＿區＿＿＿＿＿年，媽媽平常工作是＿＿＿＿。

　　媽媽最常跟我說的是＿＿＿＿＿＿＿＿教導我做人做事的道理。

　　我最愛和媽媽在一起的時間是／為何：＿＿＿＿＿＿＿＿＿＿

　　媽媽最常去的地方是：＿＿＿＿＿＿＿＿＿＿＿＿＿＿＿＿

　　媽媽在家做的事情是：＿＿＿＿＿＿＿＿＿＿＿＿＿＿＿＿

　　媽媽想對孩子說的話是：＿＿＿＿＿＿＿＿＿＿＿＿＿＿

　　我想對媽媽說的話是：＿＿＿＿＿＿＿＿＿＿＿＿＿＿＿＿

　　媽媽讓我覺得最幸福的是：＿＿＿＿＿＿＿＿＿＿＿＿＿＿

　　以後要怎麼照顧媽媽：＿＿＿＿＿＿＿＿＿＿＿＿＿＿＿＿

　　其他補充：＿＿＿＿＿＿＿＿＿＿＿＿＿＿＿＿＿＿＿＿

拍攝過程的教戰守則

　　這一章表列出這次教學企劃在拍攝時的教戰策略，讀者不妨看一看，也算是對前面課程的複習。只要能熟悉運用，就會產出不錯的圖片故事。

圖片需求

　　請找出至少三個不同的拍攝點，讓畫面豐富，如：工作、吃飯、教功課。

1. 學童家庭照：意境與擺拍（由老師拍攝）

　　主要是拍攝媽媽／全家與孩子的互動，需要三至五張擺拍與搶拍不同的畫面。

2. 建立鏡頭：全景

　　孩童拍攝時是以自己觀點去看媽媽。搶拍與擺拍都要。

3. 鏡頭需求：遠中近／俯平仰

　　一張相片嘗試用遠、中、近三種大小的鏡頭。在遠、中、近相片

中，各用俯、平、仰三種角度去詮釋：遠＋俯平仰、中＋俯平仰、近＋俯平仰。

4. 特寫：

找到媽媽動作或是特點，可以要求擺拍。比方媽媽是做縫紉的，就拍媽媽車縫時的手部特寫。請拍三種不同特寫。

5. 側拍（由老師拍攝）：

學童拍攝時，教師在旁紀錄兩人互動的畫面，給五張左右即可。

故事結構

請記得您是在說故事，重點要有開頭、主體和結尾。

每個場景／故事請以三至五張具有開頭、結尾、主體的畫面來詮釋，內容含括遠、中、近、俯、平、仰。

諸如：媽媽在煮飯的畫面，開頭是切菜，主體是炒菜，結尾是菜端到桌上、熱氣讓孩子眼鏡起霧。這個中間不管是頭、體、尾都各用遠、中、近、俯、仰、平去拍攝，最後交給編輯處理。

就讀學校：杉林國小四忠班

朱惠敏

　　我媽媽的名字是武氏環，她從越南來高雄做看護時和爸爸認識，兩個人是自由戀愛。聽爸爸說他和媽媽認識一段時間後就一起回越南看外公、外婆，然後就提親，把媽媽娶來高雄了。

　　媽媽在民國九十六年的時候嫁給爸爸，現在最常做的事就是陪伴從小在杉林區農村長大的爸爸一起務農。除了工作之外，她還要為全家人煮菜、打掃環境，照顧阿嬤、弟弟，還有我的日常生活。媽媽經常對我和弟弟講：一定要好好讀書、乖乖聽話，爸爸媽媽再辛苦都會努力把你們養大。

　　看見辛苦的媽媽，我最想對她說：媽媽我愛妳！以後我一定會努力賺錢，讓爸爸、媽媽能夠過快樂的生活，每天笑口常開。

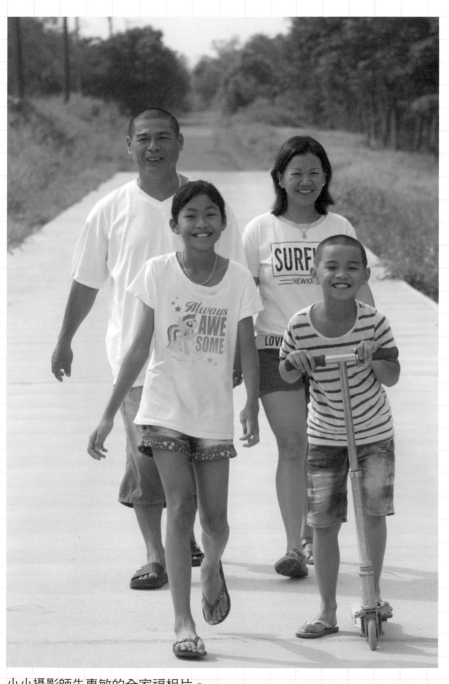

小小攝影師朱惠敏的全家福相片。

1. 爸爸、媽媽和弟弟一起開車去山上工作。

2. 弟弟調皮的爬上車，爸爸在旁邊看著他。

3. 戴上越南尖尖斗笠的媽媽。

4. 爸爸的工作手套。

老師評語

優點：這是一個非常成功的圖片故事，遠、中、近、俯、仰、平都運用到了，而且不管是擺拍或是搶拍都能夠處理得非常好，值得稱讚！

可以再精進的地方：一定要挑毛病的話，就是沒有比較寬大的場景，以致於視覺上少了變化，不過就這則故事主題來說，大場景已經不重要了。

全家出動採水果！

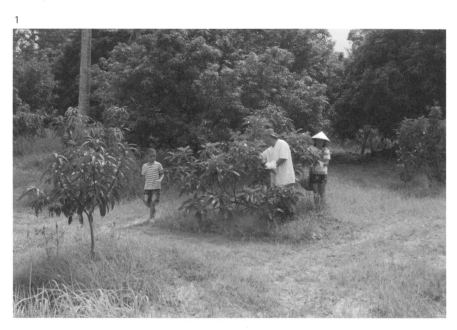

1

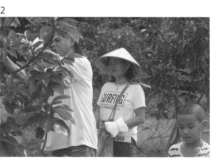

2

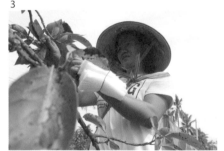

3

4

5

1. 爸爸、媽媽和弟弟一起去摘檸檬。

2. 爸爸和媽媽一起摘檸檬。

3. 媽媽認真的工作。

4. 媽媽手上繫水果套，這樣比較方便裝檸檬。

5. 採下來的檸檬是這個樣子。

老師評語

優點：這也是一個不錯的圖片故事，遠、中、近、俯、仰、平大致上都運用到了！小朋友觀察入微，連媽媽手上的水果套也能拍成特寫。

可以再精進的地方：俯角的部分因為沒有高點，看起來比較平，缺乏視覺上俯視的效果，加上採集的動作有重複到，所以畫面就相對少了一些不同的元素。

1

2

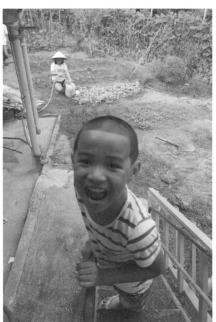

3

4

1. 媽媽在家後院種菜。

2. 媽媽在為菜園澆水。

3. 媽媽在清理菜園,弟弟在鏡頭前做鬼臉。

4. 媽媽定時要清理菜園的雜草。

老師評語

優點:運鏡上頗有水準的圖片故事,畫面彼此之間都有緊扣在一起,主題非常明確。

可以再精進的地方:少了水平角度的鏡頭,俯角用了三張畫面去呈現,所以畫面角度的變化上就少了些,對視覺來說也少了一點變化的趣味。

故事四 全家人在看電視

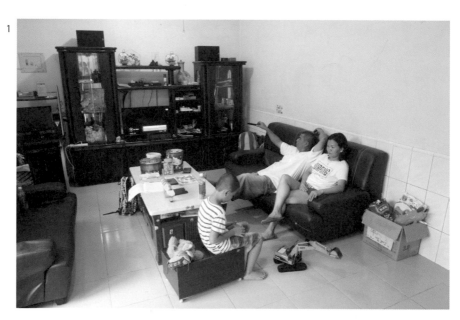

1

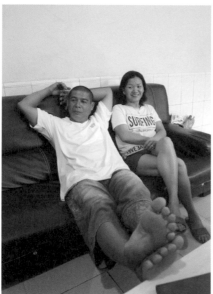

2

3

4

1. 全家人一起在客廳看電視是最快樂的時間。

2. 爸爸、媽媽在看電視，爸爸因為工作累了，把腳翹在桌上。

3. 搖控器都會在爸爸的手上，他最喜歡看棒球。

4. 家裡桌上有大家最愛吃的糖果。

老師評語

優點：這也是一個圖片故事的佳作，非常生動、生活化，所有的層面都顧及到了，可見小朋友非常有觀察和詮釋的能力。

可以再精進的地方：少了仰角和水平角度的鏡頭，所有畫面都是俯角，所以畫面角度的變化上就少了些，對視覺來說也少了一點變化的趣味。

我的媽媽很辛苦！

媽媽要陪著爸爸去山上工作。

也要在後院種菜、拔草。

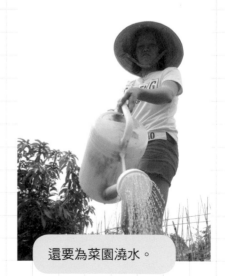

還要為菜園澆水。

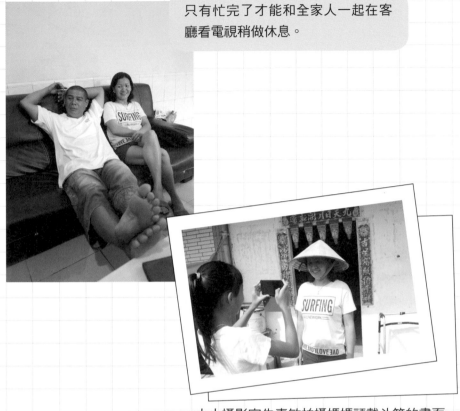

只有忙完了才能和全家人一起在客廳看電視稍做休息。

小小攝影家朱惠敏拍攝媽媽頭戴斗笠的畫面。

老師評語

優點：這是一個不錯的非線性圖片故事，中、近景、俯、仰、平大致上都運用到了，從四個故事裡找出的相片拼湊出一個非常完整的媽媽日常生活真實情況。對一個小學生來說，這已經是非常難得的好作品，也能把公式做出幾近完美的呈現，可以說沒有什麼可以挑剔的地方。

可以再精進的地方：缺乏一個遠景的運用，讓畫面看起來比較類似，是唯一可以再精進的地方。但對於以媽媽為主題的圖片故事來說，已經可以忽略這個沒有遠景的問題，是很棒的一個例子。

就讀學校：杉林國小六年級

陳瑞祥

小小攝影師陳瑞祥（右）全家合影。

我是陳瑞祥，現在就讀杉林國小六年級，媽媽的名字是許秀麗，她來自柬埔寨，在民國九十四年和爸爸結婚、來臺灣生活。現在家裡總共有四個人，爸爸、媽媽、妹妹，還有我。妹妹現在讀四年級，和我一樣都是杉林國小。

　　媽媽平常除了去田裡工作之外，就是要打點家裡的大小事情，在我記憶裡媽媽最常說的話就是：去洗澡！

　　她希望我和妹妹乖乖聽話，少玩一點手機，未來能夠找一個好工作，好好照顧自己。

　　我覺得自己的生活很幸福，因為媽媽讓我和妹妹衣食無缺，有時還會買一些我很喜歡的球鞋和玩具。希望媽媽和爸爸都能保重身體，健健康康的陪著我們長大。

1

2

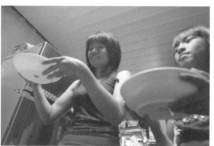

3

4

1. 媽媽在廚房作菜的樣子。

2. 媽媽在炒菜，妹妹跟著學習。

3. 媽媽與妹妹端菜上桌，準備吃飯囉。

4. 我最愛吃的咖哩，媽媽做得比誰都好吃。

老師評語

優點：這是一個很不錯的圖片故事，在公式中把遠、中、近、俯、仰、平都運用到了，而且每個環節都十分生動，可以感覺到媽媽的愛和充滿美味的手藝，值得稱讚！

可以再精進的地方：如果一定要雞蛋裡挑骨頭，就是運用手機和傻瓜相機這種簡單攝影機具在光線較弱的室內拍攝會比較吃虧，相片的暗部出不來。如果補上閃光燈又會變得反差太強，造成明、暗對比的失調，讓相片看起來不真實。

但因為我們這裡談的是圖片故事的公式，而不是要求大家拍攝美美風景照，關於相片內容光線、畫質的問題就暫時不在討論的重點囉，所以這是一個相當不錯的圖片故事喔！

故事二 媽媽上班去囉！！！

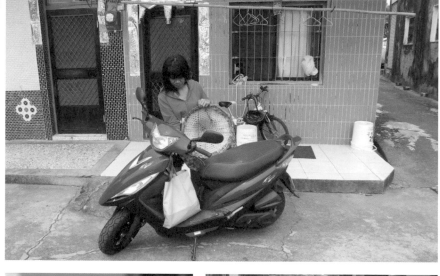

1

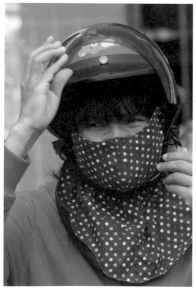

2

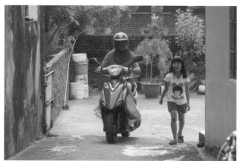

3

4

5

1. 媽媽一大早準備騎著她的摩托車上班去了。

2. 媽媽安全帽、口罩穿著完畢。

3. 媽媽上班的時候，妹妹還會捨不得的跟著她跑出巷口。

4. 媽媽工作時戴的斗笠，被漂亮的花布包著。

5. 媽媽的工具包裡有鐮刀、剪刀等工具。

老師評語

優點：這也是一個很不錯的圖片故事，在公式中把遠、中、近景都能掌握得宜，而且小攝影師還會細心把媽媽的工具包攤開來拍攝，可見他對於攝影內容的要求。

可以再精進的地方：近景多了些，也少了仰角的運用，不過拍攝媽媽的每個片段都非常自然也帶有情感。對於媽媽的愛和關心在圖片中都看得出來喔，要繼續保持！

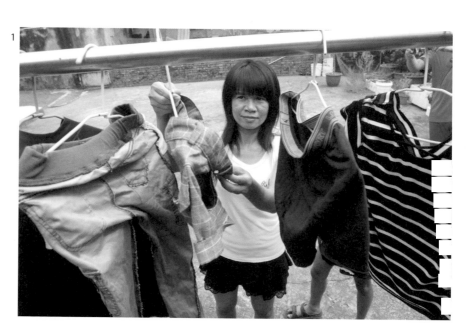

1

2

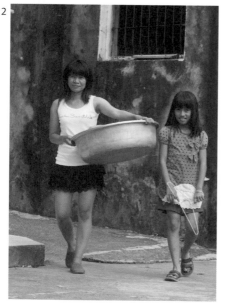

3

4

1. 媽媽從洗衣機把衣服拿出來以後，準備曬衣服，妹妹要幫忙。

2. 媽媽曬衣服，妹妹在旁邊幫忙。

3. 媽媽抱著洗衣盆，一件接一件把衣服曬好。

4. 媽媽伸手拿下掛在曬衣竿上的衣架。

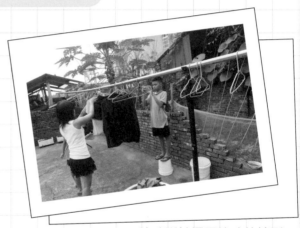

陳瑞祥拍攝照片時的情形。

老師評語

優點：小攝影師很用心運用到俯、仰、平的鏡頭去拍攝，中景的概念也處理得頗不錯，尤其懂得站高一點用俯角去拍攝媽媽掛衣服的樣貌，很值得稱讚。

可以再精進的地方：鏡頭中景比較多，雖然有角度的運用，但把幾張相片拼湊起來以後就會看出畫面中媽媽的大小都差不多，這樣就會讓讀者看起來比較沒有視覺上的變化！

另外，衣服和媽媽動作元素的重複，也會讓畫面看起來較平淡缺乏新意，這些都是可以再努力的地方。

非線性的組合 媽媽辛苦的一天！

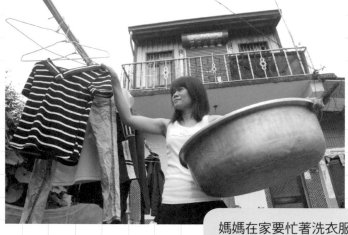

媽媽在家要忙著洗衣服、曬衣服。

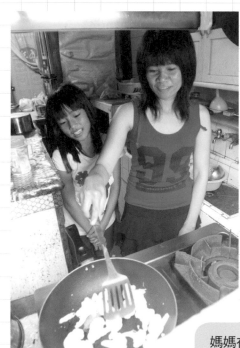

媽媽在廚房作菜，準備我們的晚餐。

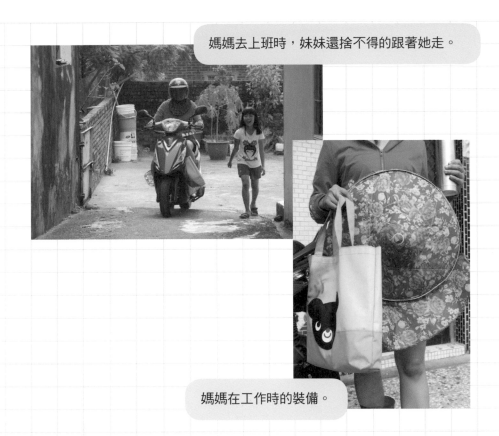

媽媽去上班時，妹妹還捨不得的跟著她走。

媽媽在工作時的裝備。

優點：非線性編排可以顯現出媽媽日常生活裡忙碌的一天，非常具有畫面性和可看性，俯、仰、平、遠、中、近等六個公式口訣也都已經用到，再加上媽媽喜歡鮮豔的顏色搭配，讓畫面本身就充滿色彩和視覺的元素。

可以再精進的地方：以一個小學生來說，能夠拍攝到這樣的水準已經是非常值得嘉許了，未來可以從鏡頭運用的方向去切入。目前是中規中矩的拍攝公式，如果有了更好的機具，不妨更大膽的運用快門凍結、貼近媽媽去呈現她的動作與表情，這是一個可以期待的未來攝影小尖兵。

就讀學校：集來國小六年級

江宗榮

　　我覺得爸爸很偉大。他的工作是幫忙農務與割草，我很尊重也有點怕我的爸爸，因為他會要求我的課業一定要做完才能去玩。

　　六年前從越南嫁來臺灣的媽媽離開家裡以後，爸爸就身兼媽媽的工作，不但要去工作，也要照顧我的生活。

　　我和爸爸一起分工合作，早上他會打掃庭院，下午回家後就輪到我去掃地。

　　爸爸常常跟我說做人要獨立、要學會靠自己，他也常常在鄰居面前誇獎我很乖，不用他操心煩惱。我想對爸爸說您辛苦了，我一定會努力學習獨立生活，向您看齊，好好照顧這個家庭。

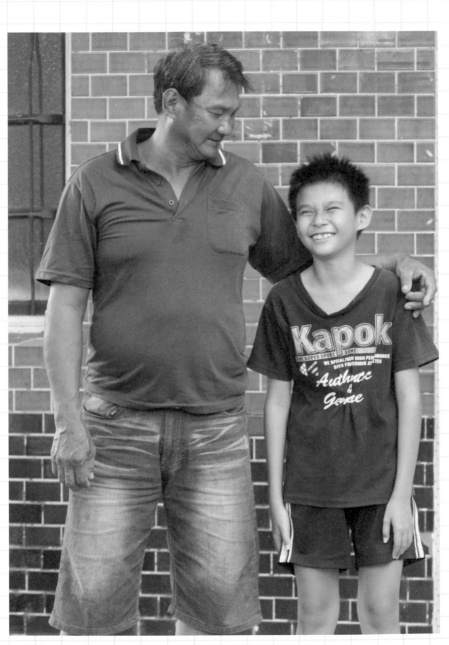

江宗榮與身兼母職的爸爸一起合影。

爸爸早起掃地

1

2

3

1. 爸爸每天一早都會在院子掃地。

2. 爸爸用掃帚將落葉掃在一起。

3. 今天掃到的葉子。

老師評語

優點：其實大家別把圖片故事想得太難，像這三張相片的組合就是一個最基本的圖片故事，從遠景拍到中景、最後給葉子特寫的近景，讓我們的視覺能有一個漸漸被帶入的效果。

可以再精進的地方：基本的故事公式框架有了，如果能把角度再多元變化一點就更好了。另外，因為葉子的元素我們已經在第二張中景時就看見了，所以結尾的相片就少了些許可期待的特別處。

5

1. 爸爸的工作是幫忙除草,這是他除草時的情形。

2. 爸爸身上背著一個重重的機器。

3. 爸爸穿上他除草的衣服,防止受傷。

4. 爸爸自己綁上防護衣的繩子。

5. 爸爸操作這個把手去除草。

老師評語

優點:故事的六個公式都有用上,也知道運用椅子踩高去拍攝爸爸的俯角全景。所以基本的框架已經有了,加上小攝影師的觀察力不錯,連爸爸伸手到背後去綁繩子都能拍到,已經算是一個中規中矩的圖片故事了。

可以再精進的地方:一樣是結尾部分比較沒有讓我們有格外的期待。雖然特寫近照有呈現,但局限於爸爸的裝備,如果能加上爸爸除下來的草,也許會更有畫面喔。

故事三 爸爸早上拜拜上香

媽媽就是女主角，我用相片說故事

98

5

1. 爸爸早上拜拜，會在客廳中央的香爐插香。

2. 爸爸拜拜，會在家裡外面的牆壁插香。

3. 爸爸每天一早會先在院子外拜天公。

4. 爸爸虔誠的向天公拜拜。

5. 爸爸最後會拜家裡的神壇。

老師評語

優點：這是個非常生活化的故事，尤其剪影那一張，細看會看見爸爸手上的香還冒著紅色的香火。小朋友如此觀察入微，可見對於爸爸每天早上的工作非常了解。

可以再精進的地方：第一個看見的就是人物、動作的重複，多半以全景、中景做為一個呈現的方式，容易讓視覺失去新鮮感，角度上也可以更大膽一些。像是「爸爸虔誠的向天公拜拜」這一張，如果能更仰一點，就更能突顯角度的不同了。

爸爸的日常工作

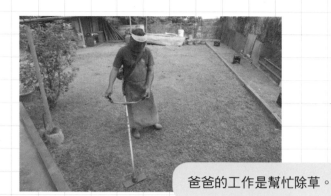

爸爸的工作是幫忙除草。

每天爸爸要去把院子的
樹葉掃乾淨。

爸爸每天都要拜拜。

在上工前，爸爸要把防護衣穿好。

小小攝影師江宗榮拍攝情形。

老師評語

優點：把三個故事各抽離一張來拼湊成一個非線性的故事後，可以感受到整個畫面的流暢度馬上就提升了。公式中的六個框架都運用到了，也不會一直出現爸爸人物的重複。

可以再精進的地方：故事有開頭、中間與結尾，小攝影師的開頭與中間都很不錯，就是結尾的部分可以再精進，再觀察一下爸爸的日常生活中還有什麼會帶給我們驚喜，這樣畫面就更令人期待囉。

就讀學校：內門國小五忠班

莊岦焜

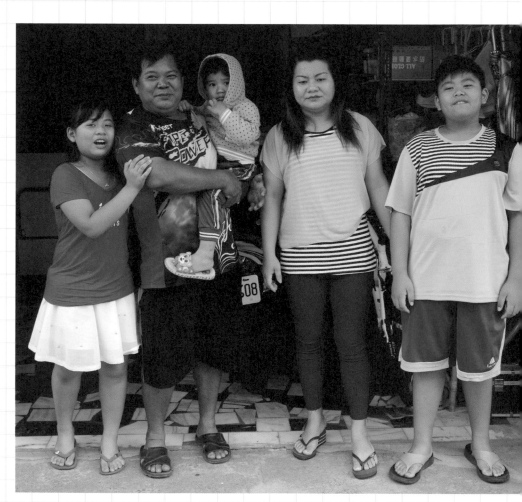

小小攝影師莊岦焜全家合影。

　　我是內門國小的岊焜，我的家裡總共有爸爸、媽媽和三個小朋友。我們住在內門已經十一年了，媽媽原本是海南島人，嫁來高雄以後在塑膠工廠工作，也要照顧我們全家的起居。

　　媽媽經常跟我們說要認真上課、學習，也要不斷的進步。我覺得最幸福的時間就是全家人在一起的時候，爸爸會抱著妹妹看電視，媽媽會陪我一起聊天、玩手機，感覺很開心。這也是最常出現在我們家的畫面，常常會看到媽媽和妹妹對著手機笑。

　　我想對媽媽說：媽媽我很愛您，我會聽您的話常常去運動，將來我一定會變成一個健康好體格的男子漢。

媽媽與全家都在玩手機

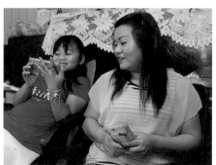

1.爸爸、媽媽和兩個妹妹一起在客廳玩手機，是我們家最常見到的畫面。

2.爸爸抱著小妹妹、給她玩手機。

3.媽媽與妹妹經常會看著手機一起笑。

4.小妹妹和媽媽搶手機看。

小小攝影家莊岦焜工作時的情形。

老師評語

優點：俯、仰、平、遠、中、近都有，相片拍攝的時候也能有橫有
直，讓編輯可以選擇排列方式。拍攝全景畫面時有爬到比較高的地
方，讓讀者能看到整個全貌。

可以再進步的地方：畫面重複的元素比較多，會感覺一直看到手機
和媽媽的臉。如果特寫（近景）能再添加些特點，例如拍攝媽媽或
妹妹專注看手機的眼神，或是開懷大笑的嘴，就會讓畫面更具有張
力和可看性囉。

就讀學校：上平國小四年級

彭怡偵

　　我是上平國小四年級的怡偵，我們已經住在杉林十六年了。我的媽媽是在民國九十三年從越南嫁來高雄的，她有一個很美麗的名字：杜紅蝶。

　　我們家有爸爸、媽媽和我，總共三個人。媽媽平常會去田裡幫忙種芭樂，最近也要忙著採收芭樂，同時間也要在家裡煮飯，照顧我和爸爸。

　　我喜歡陪媽媽一起去旗山買東西。每個星期天的下午是我最開心的時候了，因為媽媽可以不用去工作，在家裡陪著我聊天、寫功課。

　　媽媽常常跟我說要聽話、做一個乖乖的小孩，看見她每天那麼辛苦的工作、照顧我們全家，我想對媽媽說：媽媽您辛苦了，我會乖乖的聽話做一個好學生，以後也會努力孝順您，讓您快快樂樂的生活。

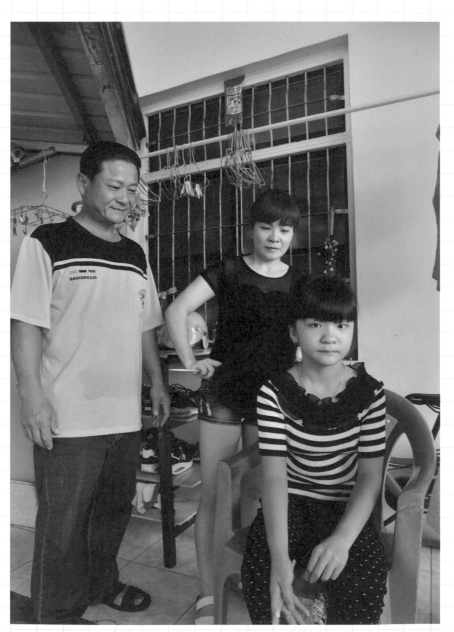

小小攝影師彭怡偵，與正在幫她梳頭髮的媽媽及爸爸合影。

媽媽到果園工作

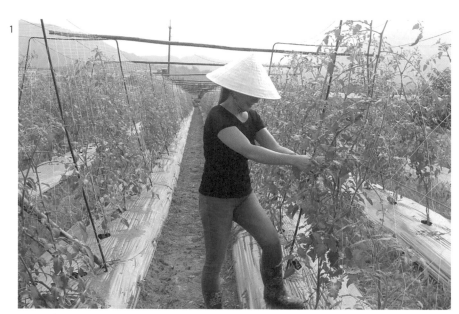

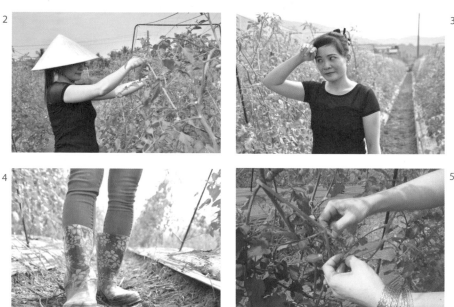

1. 媽媽做果園裡巡視種植的狀況。

2. 媽媽拔除果園中的雜草。

3. 媽媽在工作時流了很多汗，把帽子脫下來擦汗。

4. 媽媽穿上她喜歡的花花雨鞋，去果園工作。

5. 媽媽拔除果園的雜草。

老師評語

優點：故事掌握很精準，媽媽平常工作的情形都清楚被表達在圖像之中，包括擦汗、喜愛的雨鞋都能被拍攝，表示小小攝影師的觀察力很不錯！

可以再精進的地方：場景部分可以再拍寬一點，這個故事的遠景（全景）已經接近中景，所以整體畫面上就比較沒有視覺上的變化。另外，故事的起頭、中間都很不錯，結尾如果能給觀眾一個再多驚喜的畫面就更棒了！

媽媽下廚煮飯

1

2

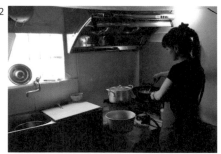

3

4

5

1. 媽媽在廚房中準備炒菜。

2. 正在專心做菜的媽媽。

4. 媽媽清洗我愛吃的紅蘿蔔。

3. 媽媽會在瓶罐裡醃菜。

5. 媽媽為了醃菜收集來的瓶子。

老師評語

優點：故事公式的六個框架都有拍攝到了，小朋友非常細心的看到了媽媽的醃菜器具，顯見平常都有在觀察媽媽。這是進入攝影的第一個重要關卡，有了觀察力就會有不同的畫面，故事的結尾有許多高粱酒瓶，提供了相當不錯的視覺驚喜。

可以再精進的地方：場景部分可以再拍寬一點，這個故事的遠景（全景）和第一個故事一樣，已經接近中景，所以和媽媽炒菜的畫面幾乎只有正面和背面的差別，會讓人感受不到變化。只要把全景畫面再拉寬一點，整個圖片故事的畫面就會很不一樣囉。

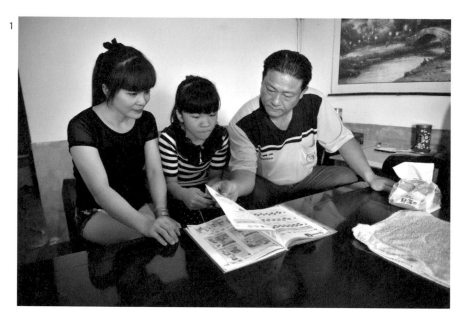

1

2

3

1. 這一張我在裡頭，是請老師幫我按的快門，我希望把平常爸媽教我的畫面呈現出來。

2. 媽媽會用紅筆幫我畫出重點和問題。

3. 媽媽會一頁一頁的用心幫我看作業和功課。

老師評語

優點：故事很平實，也會運用現場側拍的老師，設定好機具的位置，請他幫忙按快門，是一個非常聰明的小小攝影師。

可以再精進的地方：三張相片都採用俯角去處理，在角度上太過平淡，雖然遠、中、近都有，但因為書本元素的重複，使得畫面較缺乏變化。

認真的媽媽最美麗

媽媽每天要去果園看看水果種植狀況。

媽媽回到家,也要為我改作業、教我唸書。

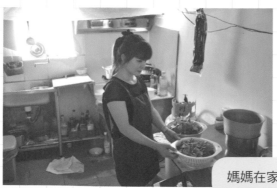

媽媽在家的工作之一是下廚。

媽媽拿手的醃菜是我們的最愛。

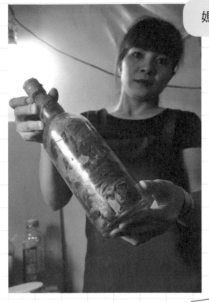

這是媽媽為了醃菜而收集的高粱酒瓶。

小小攝影師彭怡偵拍攝媽媽的情形。

老師評語

優點：整個非線性的圖片故事非常豐富飽滿，尤其滿滿的酒瓶充滿視覺的趣味，把三個故事抽離出一部分去呈現，就突破了單一故事元素重複過多的問題。

可以再精進的地方：畫面的仰角運用可以再多元一點，讓整個故事的視覺變化更突顯一些。另外，場景的經營可以再大膽一些，離被拍攝的媽媽遠一點，讓畫面彼此間的寬廣差距拉大，就能出現視覺上的趣味了。

就讀學校：上平國小五忠班

何政民

　　我們一家五個人住在杉林區已經有十四年了。媽媽劉會英在民國九十二年的時候經過介紹，從中國廣東嫁來臺灣。

　　平常媽媽會去田裡務農，工作之外也要忙著回來家裡照顧我們。我知道媽媽擔心我一直玩手機會影響功課，所以經常要求我要認真讀書、少玩手機，我會好好聽媽媽的話，把功課先做完再去做其他的事。

　　我覺得最幸福的時間是媽媽下班以後的晚上，我們全家人可以在一起聊天、吃飯。有時候媽媽看我很乖、在學校表現得很好，就會讓我玩一玩電腦，也是一件很開心的事。

　　每次看見媽媽從田裡回來都腰痠背痛，我都會幫忙她按摩，希望媽媽能健健康康的看著我長大，讓我孝順她。

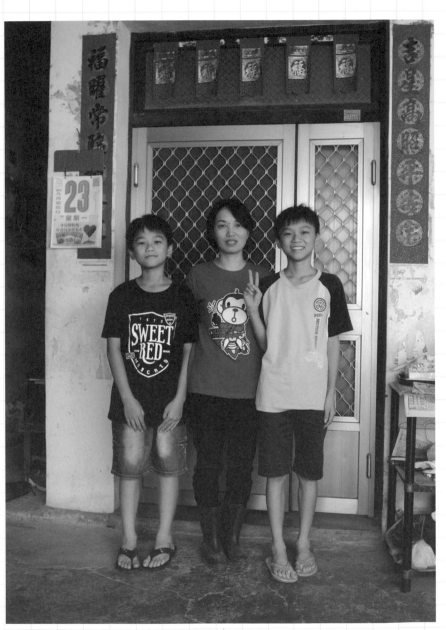

小小攝影師何政民（左一）與媽媽和家人合影。

掃地中的媽媽

1

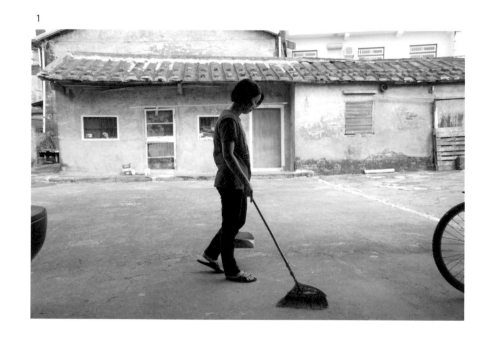

2

3

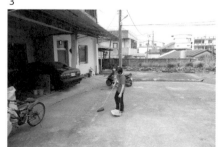

1. 媽媽在家門口打掃環境。

2. 家裡的整潔都靠媽媽的努力。

3. 媽媽要打掃整個家前的空地。

老師評語

優點：小朋友中景經營得還不錯，從家裡往外拍，把鄉村的景色拍入畫面，有帶到場景的特色。

可以再精進的地方：畫面重複較多，俯角可以從二樓拍下來、仰角也可以運用，讓角度更多元一些。另外近景的部分可以再大膽一點，看看媽媽還有什麼特別值得突顯的部分。

1

2

3

4

1. 媽媽平常就是在這裡洗衣服。

2. 媽媽習慣用手工搓洗衣服,她說這樣洗比較乾淨。

3. 媽媽在三合院前的露天水槽洗衣服。

4. 媽媽把衣服扭乾,準備用清水洗淨。

老師評語

優點：這是個很棒的故事點,現在已經很少像媽媽這樣用手工洗衣服的畫面,小攝影家也能用鏡頭拍到媽媽洗衣的專注表情,是一個不錯的作品。

可以再精進的地方：俯角多了些,仰角沒有運用到。多半的鏡頭停留在媽媽埋頭努力的畫面,如果能加入她拎著水桶的仰角,就能讓元素更多元一些。

媽媽到田裡工作

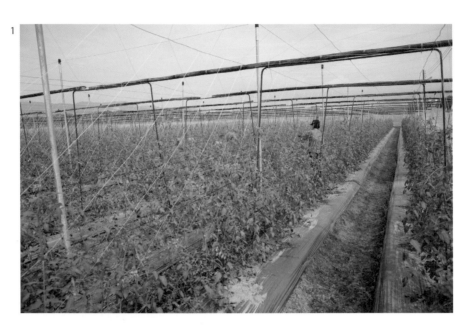

1. 媽媽到田裡去巡視作物。

2. 媽媽折去番茄多餘的分枝。

3. 媽媽經常一個人在田裡忙、顧著作物的成長。

4. 媽媽在田裡工作的情形。

老師評語

優點：小朋友遠、中、近、俯、仰、平的公式都有套入，尤其從作物另一邊拍攝媽媽的畫面更帶有環境的元素，是個細心的紀錄。

可以再精進的地方：基本的故事公式框架有了，如果能帶個樓梯拍攝媽媽到田裡的俯角，再特寫媽媽手上的枝葉，就會有更完整的畫面了。

為家庭努力付出的媽媽！

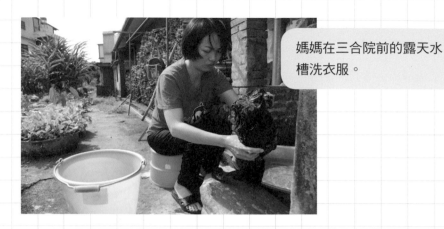

媽媽在三合院前的露天水槽洗衣服。

媽媽要到田裡去工作，管理整個農作物。

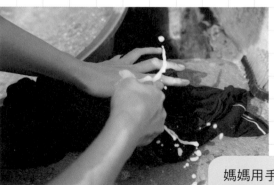

媽媽用手洗衣服，讓我穿著滿滿的愛。

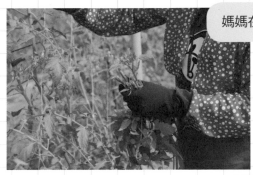

媽媽在幫番茄整枝，讓作物有更多養份。

媽媽每天都要打掃家前空地，保持家裡的清潔。

小小攝影師何政民拍攝媽媽工作的情形。

老師評語

優點：畫面多元也有不同的變化，小小攝影家的非線性組合往往都能排列出特別的驚喜，這是一則很不錯的圖片故事喔。

可以再精進的地方：相片的方向性五張裡有四張，似乎媽媽都是朝右邊，而且都是橫的喔，這樣編輯呈現在版面裡會有困擾。下次再拍照時如果能多拍點直的、不同方向的畫面，就更能展現整個版面的活潑度囉。

就讀學校：上平國小四忠班

張瑜菁

媽媽是一位美髮師，我和姊姊的頭髮都是她修剪的。民國八十八年的時候爸爸從越南把媽媽迎娶來高雄，我們已經在杉林區住了十八年。

我的家庭很可愛，總共有爸爸、媽媽、姊姊和我四個人，媽媽的工作就是做家庭美髮美容，還有照顧姊姊和我的日常生活，她除了工作就是跑菜市場，準備一桌好菜給我們吃。

媽媽最常跟我說的一句話是「不要玩手機了，好好認真讀書」，我知道她是最愛我們的。有時媽媽會買玩具給我，逗我開心；我也喜歡在晚上一家人團聚時陪著她看電視，這是我覺得最幸福的時間。

我想對媽媽說：媽媽我愛您，我會努力用功讀書，長大以後就讓我來煮一桌好菜給您吃，照顧您的生活！

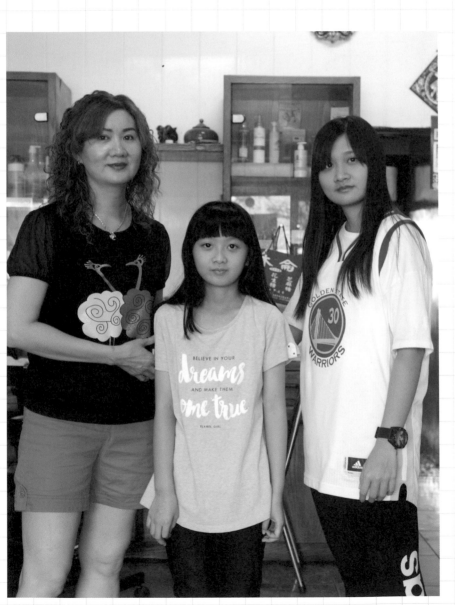

小小攝影師張瑜菁（中）和媽媽及姊姊合影。

故事一　媽媽是位美髮師

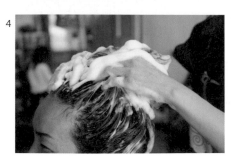

1. 媽媽幫客人修剪頭髮。

2. 媽媽的好手藝讓附近客人都稱讚。

3. 媽媽幫客人剪頭髮時專心的樣子。

4. 媽媽幫客人洗頭髮，完成整個服務。

老師評語

優點：故事簡單明瞭，媽媽平常工作的情形都清楚被表達在圖像之中，媽媽專注的神情也能捕捉得很棒，是個還不錯的圖片故事。

可以再精進的地方：場景部分可以再拍寬一點，這個故事的遠景（全景）已經接近中景、內容也幾乎一樣，所以整體畫面上就比較沒有視覺上的變化，可以嘗試退到家裡某個角落，站高一點再拍攝。另外仰角也可以運用，讓畫面多點變化。

1

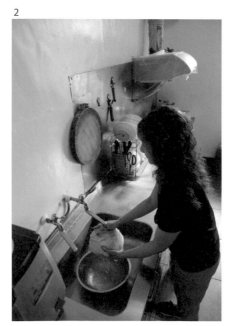

2

3

4

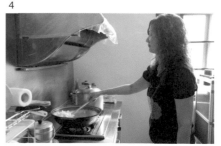

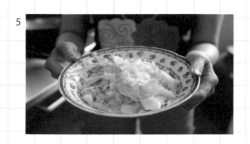

5

1. 媽媽在廚房準備午餐。

2. 媽媽清洗高麗菜。

3. 媽媽在水槽清洗高麗菜。

4. 媽媽一下鍋炒菜，香味就出現了。

5. 一盤好吃的菜上桌囉！

老師評語

優點：這也是一個不錯的圖片故事，小小攝影師對於畫面都有用心經營，把媽媽的拿手好菜拍得讓人垂涎不已，也懂得站高一點去拍攝媽媽的俯角，讓畫面多一些變化，整體來說已屬佳作。

可以再精進的地方：仰角沒有運用到，相片都是從媽媽的左邊去拍攝的，所以幾張相片都幾乎是同一側面。這樣對編輯來說會比較麻煩，因為相片的方向性會引導視覺去觀看，如果媽媽的臉都是朝左，就沒辦法把相片擺在版面的左邊，後製會比較傷腦筋喔。

媽媽曬衣服

1

2

3

1.媽媽每天的工作就是曬衣服。

2.媽媽在陽臺上把剛洗好的衣服放上衣架。

3.媽媽曬完衣服後,就算完成一部分家務囉。

老師評語

優點:小朋友懂得用仰角去拍攝媽媽曬衣服的畫面,也能拍到媽媽專注的表情,是頗不錯的視覺嘗試和結果。

可以再精進的地方:故事重複的地方比較多,中景也多,缺乏一個近景和俯角。如果現場有裝著衣服的臉盆,就可以用俯角拍攝一下臉盆中的衣服,作一個特寫的近景,這樣遠、中、近、俯、仰、平就通通有囉。

非線性的組合 身兼數職的偉大女性！

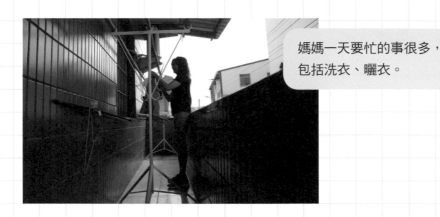

媽媽一天要忙的事很多，
包括洗衣、曬衣。

她在家開設一間家庭理髮
店，幫客人剪頭髮。

媽媽工作一個段落後就要忙著煮飯。

她洗頭的技術一流，客人都喜歡。

媽媽一下廚，就有香噴噴的菜餚出現囉。

小小攝影師張瑜菁拍攝媽媽的情形。

135

老師評語

優點：當三個圖片故事被拼湊在一起之後，整個緊湊的節奏就出現囉！可以看出來媽媽的一天是充滿忙碌的步調，這是個成功的圖片故事，畫面很豐富。

可以再精進的地方：故事框架中的角度和鏡頭都達標了，再來就是讓畫面能更加的多元、具有視覺性。可以期待這位小小攝影家的未來性喔，加油，更大膽的去嘗試吧！

就讀學校：新庄國小五年班

鍾期鵬

　　媽媽阮和賢為了家裡的生計會下田去工作，我們現在種的是檸檬和香蕉，這些水果在媽媽的照顧下長得很好、很漂亮。

　　爸爸和媽媽是相親認識的。他們在民國八十七年結婚，媽媽從越南嫁來臺灣以後生下哥哥和我，現在家裡總共有六個人，是很難得的三代同堂。

　　媽媽除了下田工作之外，也要照顧我們全家大小的起居生活。因為看見媽媽的辛苦，我放假的時候也會去田裡幫忙拔草，減輕她的工作負擔。

　　媽媽常對我們說要做一個聽話、用功讀書的乖孩子，將來能夠對社會和自己的生活負責。

　　我想對媽媽說：您辛苦了！我以後一定會努力的讀書，然後好好工作，讓您能感受到滿滿的幸福。

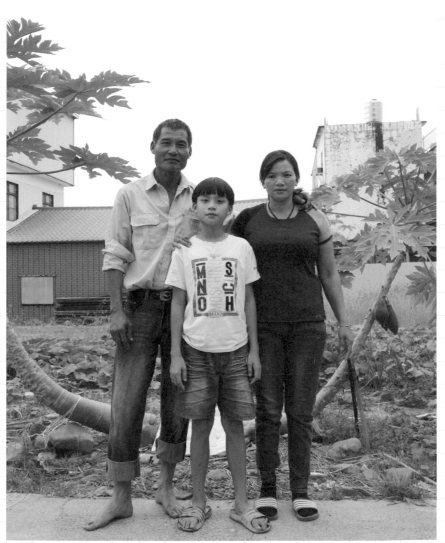

小小攝影師鍾期鵬（中）與爸爸、媽媽合影。

1

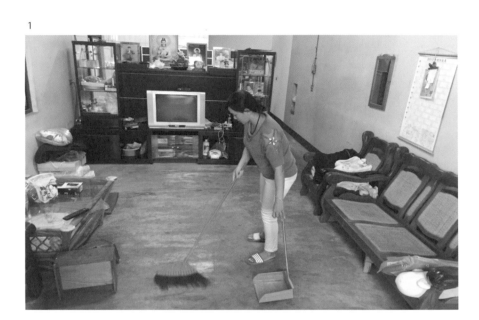

2

3

4

1. 媽媽平常在家會打掃家裡，把地上掃得乾乾淨淨。

2. 家裡能夠一塵不染，都是媽媽的功勞。

3. 媽媽連電視上的灰塵都會注意，擦拭得很乾淨。

4. 媽媽喜歡家裡乾淨，每天都會擦拭家具和電器。

老師評語

優點：俯、仰、平、遠、中、近等六個公式都有運用到，在框架上已經沒有問題，懂得運用高角度去拍攝媽媽掃地的畫面，有使用不同角度詮釋的概念。

可以再精進的地方：基本的故事公式框架有了，只是四張相片裡其實有兩個故事，一是掃地、二是擦電視。掃把、畚箕重複兩次；電視、抹布也是，如果能夠把畫面中拍攝的元素更添多元、讓讀者有些期待就會更好。

故事二 媽媽工作去！

1

2

3

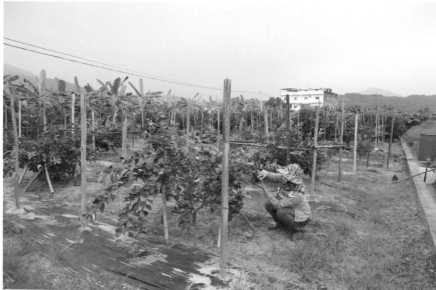

4 5

1. 媽媽穿上工作服、帶著工具準備工作去！

2. 媽媽用擋板控制田裡的水源。

3. 媽媽檢視漸漸長大的檸檬。

4. 媽媽細心檢視檸檬的成長情形。

5. 走進檸檬園的媽媽，準備要檢視作物生長的情形。

老師評語

優點：這是一則不錯的圖片故事，每個層面都有照顧到。故事掌握精準，也有不錯的角度和鏡頭詮釋。

可以再精進的地方：基本的內容都有了，可以再進一步去調整一些重複的元素。比方說所有畫面裡都有媽媽在裡面、有兩張都是媽媽檢視作物的動作，因為缺少近景、仰角，讓畫面比較沒有新鮮感。也許嘗試大膽的用檸檬特寫來代替媽媽檢視農作物的畫面，給讀者在視覺上添加一點不同的期待。

故事三 媽媽巡視香蕉園

1

2

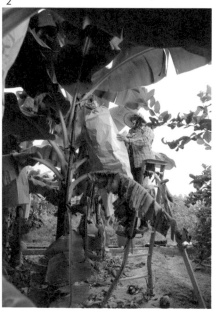

3

4

1. 媽媽帶著梯子巡視香蕉園。

2. 媽媽爬上梯子，查看香蕉生長情形。

3. 媽媽仔細看著香蕉的狀況。

4. 媽媽摘下一串香蕉看看它的生長情況。

老師評語

優點：鏡頭的運用不錯，俯、仰、平都有運用到，尤其媽媽穿越香蕉園的畫面很有水準，在遠、中、近的運用也不錯，算是一則頗具水準的圖片故事。

可以再精進的地方：媽媽的畫面仍舊出現在每一張相片裡，雖然圖片有遠、有近，但卻都看見媽媽的格子衫，所以相對讀者視覺就會有重複的感受。如果近照的香蕉能避開媽媽衣服，也許就能有不一樣的畫面呈現。另外，媽媽爬梯子看香蕉的畫面只是大、小不同，畫面幾乎一樣，也是會讓讀者有覺得重複之處。

戰力滿滿的現代女性！

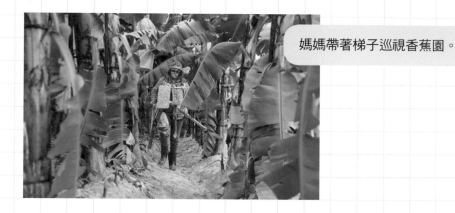

媽媽帶著梯子巡視香蕉園。

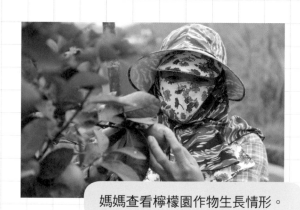

媽媽查看檸檬園作物生長情形。

媽媽爬梯上香蕉樹，看看作物成長的情況。

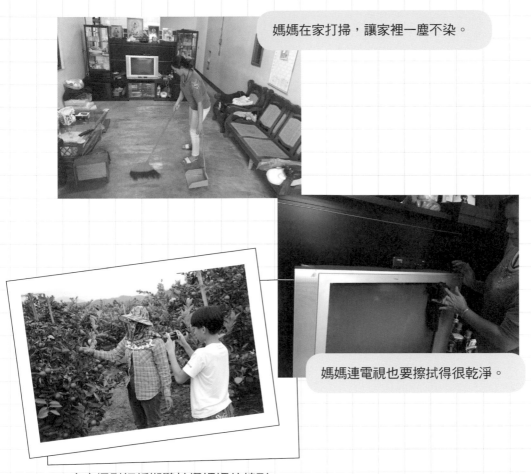

媽媽在家打掃，讓家裡一塵不染。

媽媽連電視也要擦拭得很乾淨。

小小攝影師鍾期鵬拍攝媽媽的情形。

145

老師評語

優點：把三個故事各抽離不同相片組合起來，就成了一則非常棒的圖片故事。不管是俯、仰、平，或是遠、中、近，樣樣都具備了，能很清楚的表達媽媽這個現代女性要工作、也要照顧家庭的現況。

可以再精進的地方：公式的框架都有了，如果能更大膽的拍攝畫面，就能得到更具有視覺性的相片。可以期待這位小小攝影師未來在圖像上的成長。

就讀學校：新庄國小三年級

張軒茹

我的媽媽名叫戴小翠，她在海南島長大，民國九十七年的時候跟爸爸來到臺灣。我的家裡有爸爸、媽媽、弟弟、妹妹和我，總共五個人。

媽媽是一位家庭主婦，平常在家裡要幫弟弟、妹妹洗澡和煮飯，也會陪我一起玩手機。她常常對我說要認真讀書，所以在家裡最常聽見媽媽對我說的話就是要我去寫功課。

我覺得最幸福的時間就是和媽媽在一起的時候，有時她會帶我去田裡玩泥巴，也會在我功課不懂的時候教導我。我很高興每天回家時都能看見媽媽。

我想對媽媽說的話是希望她平平安安的，能夠一直看著我長大，然後我會努力孝順媽媽，讓她快樂的生活。

小小攝影師張軒茹（左一）與媽媽和弟弟妹妹合影。

1

2

3

1. 媽媽每天早上要在家門口拜拜。

2. 媽媽雙手合十在拜拜的樣子。

3. 媽媽在家門口拜拜。

老師評語

優點：小朋友能觀察到媽媽每天早上要拜拜，是一個很不錯的開始，在運鏡上也有一定的水準。國小三年級能有這樣的圖像概念，是不容易的喔。

可以再精進的地方：遠景與中景的差距可以再拉開一點，讓大家可以看到整個房子和媽媽的位置關係，也可以嘗試搬一張椅子站在上面，用俯角拍攝媽媽拜拜的樣子。雙手合十的畫面也可以用仰角去拍，突顯媽媽的手，感覺起來畫面就不會重複囉。

1

2

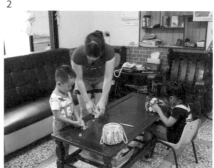

3

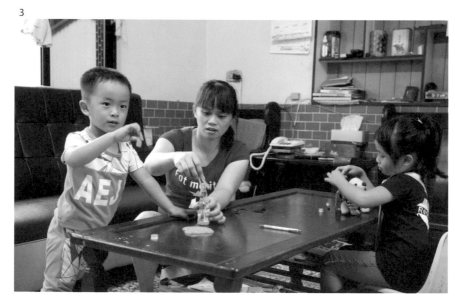

1. 媽媽陪弟弟玩塞瓶子的遊戲。

2. 下午時間就是媽媽陪我們玩的時間。

3. 妹妹和弟弟都會有自己的玩具。

老師評語

優點：小攝影師敢大膽的把鏡頭伸入弟弟和媽媽的面前，表示她有突破人與人安全距離的勇氣，這是圖像構成的一個基本要件，跨得出去就拍得到不一樣的畫面，這點相當值得稱讚。

可以再精進的地方：遠景和中景的大小可以再拉開一點，拍攝的時候可以再退後一些，把整個客廳拍進去。俯角、仰角的運用可以更大膽一些，讓畫面更加有區隔、看起來才不會覺得不斷重複。另外，可以試著拍一些直的相片，讓編輯在組織相片版面的時候可以有更多選擇喔。

媽媽玩手機

1. 媽媽平常的休閒就是看看手機，有沒有需要注意的訊息。

2. 媽媽在弟弟妹妹都能自己玩的時候就會看看手機。

3. 媽媽看手機時候的神情。

4. 媽媽用通訊軟體和大陸的家人聯絡。

老師評語

優點：小攝影師能感知到遠、中、近的鏡頭運用，也盡量加入俯、仰、平的操作，就公式上來說已經都能掌握，並且操作得有模有樣。

可以再精進的地方：遠景和中景的大小可以再拉開一點，拍攝的時候可以想想，除了媽媽看手機的畫面之外，還有什麼可以拍的？也許看看媽媽的手機殼是不是有特別裝飾？或是媽媽有沒有拍攝弟弟、妹妹的畫面再分享給大陸的家人？這些都是可以讓畫面更加活潑的內容喔！

非線性的組合 喜歡媽媽陪著我們！

媽媽每天一早會在家門前拜拜。

媽媽平常就是在家裡陪著我們
玩遊戲。

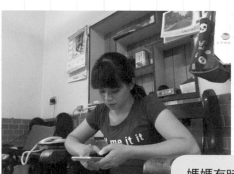

媽媽有時會看看手機。

154

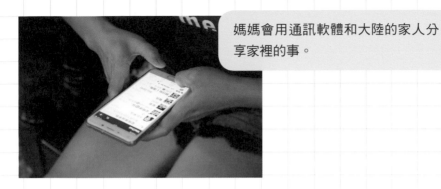

媽媽會用通訊軟體和大陸的家人分享家裡的事。

小小攝影師張軒茹拍攝媽媽的情形。

老師評語

優點：對一個三年級的小小攝影師來說，這樣的畫面已經是難能可貴囉，能把圖片故事的公式操作到都能運用，已經是很不錯的能力囉，可以期待這位小小攝影師的未來。

可以再精進的地方：大膽的運用仰角、俯角與鏡頭的變化，會產生更多視覺上的可能性，別忘了相機或手機也可以拿直的，讓畫面能有更多元的紀錄，最後才會有更棒的結果出現喔。

就讀學校：新庄國小五年級

陳敬鵬

　　我的家裡總共有六個人，包括奶奶、爸爸、媽媽、兩個哥哥，還有我。我們家住在杉林區已經有十八年了。

　　媽媽的名字很喜氣，叫做黃金翠，來自越南。她在民國八十七年時來到臺灣，嫁給爸爸。

　　媽媽平常會去山上的田裡耕種，除了務農的工作之外，也要打點家事，所以能夠看見媽媽的時間都是在晚上。

　　雖然能陪伴媽媽的時間不多，但她都會關心我的功課，常問我功課寫完了沒、要我努力用功讀書。我很感謝媽媽讓我們能衣食無缺，所以想對她說：媽媽我愛您！以後我一定會努力用功，不再讓爸爸、媽媽擔心！

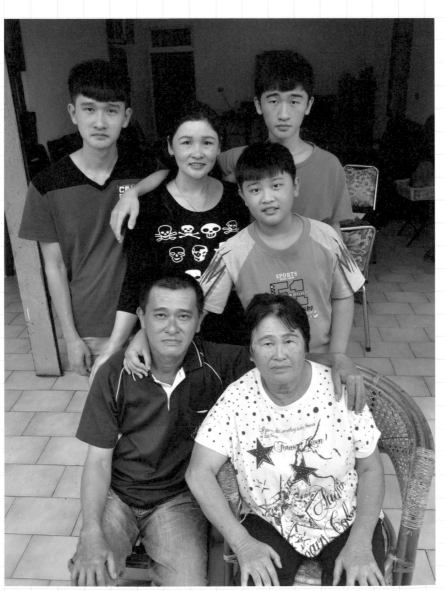

小小攝影師陳敬鵬（橘色服裝者）與全家人合影。

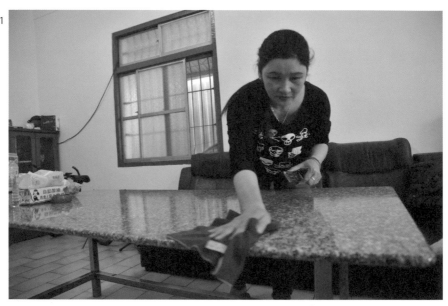

1

2

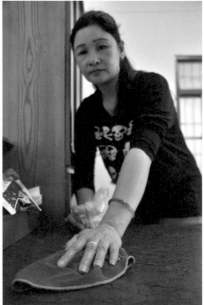

4

3

1. 媽媽在家裡會擦乾淨每一個地方。

2. 媽媽清理餐桌。

3. 媽媽特別注意餐桌的清潔。

4. 媽媽覺得在家裡就是要乾乾淨淨的。

老師評語

優點：小攝影師很認真的把媽媽平常認真打理家裡的畫面拍攝出來，感覺因為媽媽的認真，家裡真的都是一塵不染呢！

可以再精進的地方：可以拉一張椅子站上去，用俯角拍攝整個客廳與媽媽的互動關係，也可以運用仰角拍拍不同視角的媽媽喔，這樣才能讓畫面看起來不會都是重複的抹布、媽媽等元素，讀者也會比較有期待喔。

1

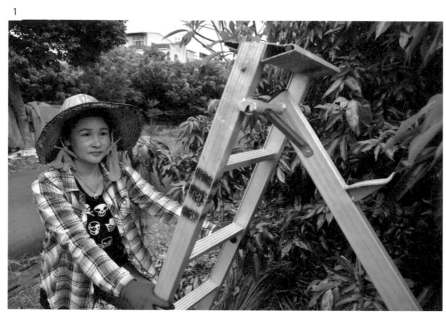

2

3

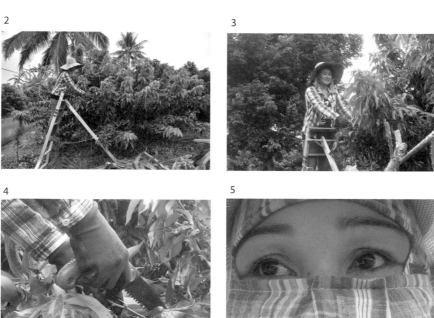

4

5

1. 媽媽搬著樓梯去田裡工作。

2. 媽媽在田裡工作的情形。

3. 媽媽藉助樓梯才能完成農務。

4. 媽媽用鋸子處理農作物。

5. 媽媽上工時的妝扮。

老師評語

優點：小朋友能用鏡頭大膽表現媽媽的農務妝扮，表示勇於主觀的將讀者眼睛帶到事件現場，可以期待未來視覺上的更進一步。

可以再精進的地方：遠景和中景的大小可以再拉開一點，媽媽既然已經帶了梯子，小小攝影師應該能用俯角的方式拍到更寬廣的全景。除了媽媽的妝扮之外，觀眾也會期待媽媽的農作物到底是長得怎麼樣，如果能給作物一個特寫，就會更有畫面結尾的力量囉。

另外，媽媽的方向都是頭往右邊看，這樣編輯後製處理起來就會比較困難，沒有一個相對的方向性。如果可以的話，不妨試試也從另一個方向拍拍媽媽的臉往左邊方向看的畫面，同時間也別忘了拿直的拍喔，這樣編輯起來會有更不同的選擇。

我的全能媽媽

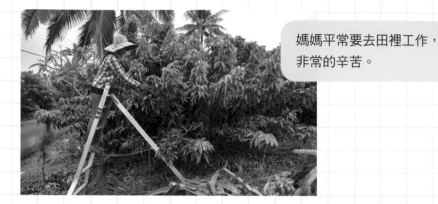

媽媽平常要去田裡工作，非常的辛苦。

媽媽踩上樓梯才能處理農務。

媽媽就是女主角，我用相片說故事

烈日下工作的媽媽必須要把整張臉包起來。

媽媽在家喜歡乾乾淨淨，把環境打掃得很整潔。

媽媽的手是讓全家整潔的手。

小小攝影師陳敬鵬在拍攝時的情形。

老師評語

優點：當兩個故事拼湊在一起時，畫面就變得多元了。小朋友的世界裡媽媽像是萬能的，把家裡打點得乾乾淨淨，又能去田裡爬高高的修剪作物。只要再稍加經營，就是一則非常不錯的圖片故事喔。

可以再精進的地方：如果能把遠景和中景的大小拉開一點，再加上大膽使用俯角和仰角，整個畫面就會更加有張力，也會更吸引讀者的視覺和觀看興趣。別忘了要把小相機或是手機拿直的拍喔，這樣才能讓畫面更加的活潑。

就讀學校：新庄國小六年級

葉宜玲

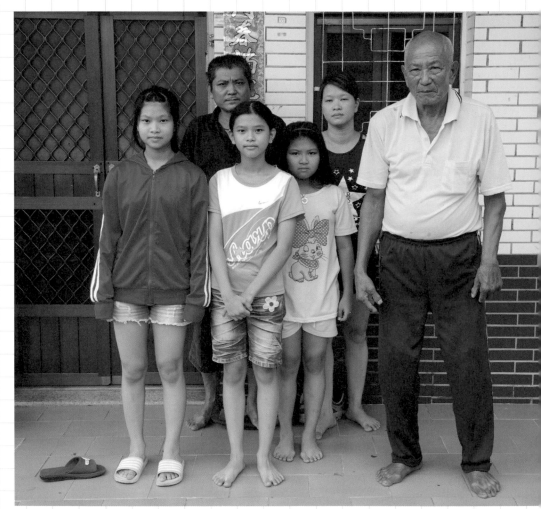

小小攝影家葉宜玲（左一）與全家合影。

我住在一個大家庭裡，我們家總共有七個人。媽媽是在越南長大的，她的名字是阮袈圓。

　　我很喜歡和媽媽在一起的時間。她為了要賺錢貼補家用，必須離家到臺南上班，所以我們能見面的時間只有假日，這也是我最喜歡的時間，能夠一整天陪著媽媽。

　　媽媽不會特別要求我什麼，她常常跟我說：只要我好好讀書、乖乖的就好，媽媽就喜歡！

　　我想對媽媽說的是，謝謝您工作這麼忙碌還常常關心我們，我們都知道您要為家庭賺錢，還要照顧我們，您辛苦了！以後我會好好讀書、努力工作，賺大錢給媽媽過好生活！

媽媽下廚，香味四溢

1

2

4

5

1. 媽媽拿手的炒菇。

2. 先把菇菇洗一洗。

3. 下鍋了，菇菇大餐準備要出現了。

4. 邊炒就邊出現香味囉。

5. 菇菇大餐炒好囉，準備吃午餐囉。

老師評語

優點：哇！難得看到媽媽現場表演廚藝，從食材變成大餐的過程。小朋友拍起來充滿了媽媽對孩子與家庭的愛，俯、仰、平的鏡頭都用到了。

可以再精進的地方：媽媽炒菜遠景和中景的差距沒有拉出來，是有點可惜的地方。不妨把拍攝俯角的位置往後拉一下，再用椅子站高一點，讓讀者能看見廚房全貌，也能對菜餚有點期待。

1. 吃完飯，媽媽又要開始忙囉。

2. 媽媽洗碗很細心，每個地方都清得乾乾淨淨。

3. 一疊疊的碗也在媽媽的快手下洗好囉。

4. 媽媽把碗洗好後，放入碗盤架之中。

老師評語

優點：媽媽的辛苦都在畫面裡呈現出來了，這個故事裡遠、中、近景的經營要比第一個好，差別就拉出來了。基本公式的套用已經有了樣子，只要再稍增加幾個畫面，就會很完整囉。

可以再精進的地方：可以運用一下仰角的拍攝，俯角也可以再拉高一點，讓畫面有更多元的視角。媽媽重複出現的地方多了些，也許運用仰角就能創造出一些不同的元素和內容，簡單來說，已經是個中規中矩的圖片故事了。

1

3

2

4

5

1. 媽媽拿出冰箱裡的西瓜。

2. 她俐落的把西瓜切成一塊一塊的小切片。

3. 西瓜切好囉，好漂亮的切盤。

4. 爸爸、媽媽準備享用西瓜。

5. 媽媽自己先吃了一口。

老師評語

優點：小朋友觀察到媽媽切盤的手藝，能夠精細的分段表現出媽媽切西瓜的步驟，是一則很有前後因果和線性順序的圖片故事。

可以再精進的地方：重複的西瓜畫面比較像是美食烹飪的流程圖，如果能運用到遠景和仰角會更好。不過整體來說故事很明確，只要再思考如何把開頭、主體和結尾串連起來，在開頭把故事埋下一點吸引人看下去的動力，就會更有意思了。

非線性的組合　廚房是媽媽的天下

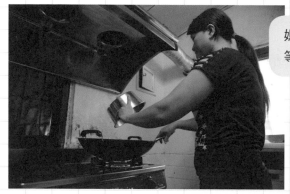

媽媽一下廚，我們就準備
等待好吃的餐點囉。

菇菇大餐香氣噴噴，讓
人垂涎。

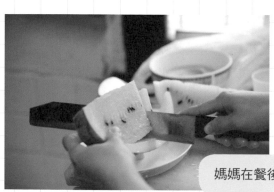

媽媽在餐後還準備了西瓜。

媽媽就是女主角，我用相片說故事

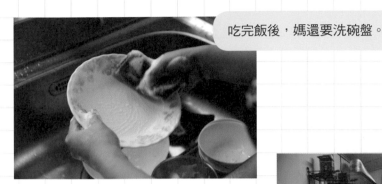

吃完飯後，媽還要洗碗盤。

整個廚房都是媽媽的天下。

小小攝影家葉宜玲拍攝媽媽的情形。

老師評語

優點：把三個故事串連起來之後，「廚房是媽媽的天下」就更加具有說服性了。這個故事比較有結果，也就是收尾的部分都能讓讀者看到內容，是很不錯的地方，整體說起來已經是水準之上了。

可以再精進的地方：故事本身中規中矩，如果要談精進就是把角度和鏡頭再大膽一點運用，仰角更仰、俯角更俯，讓視覺變化更多元一些就更好了。

就讀學校：新庄國小六年級

李宜樺

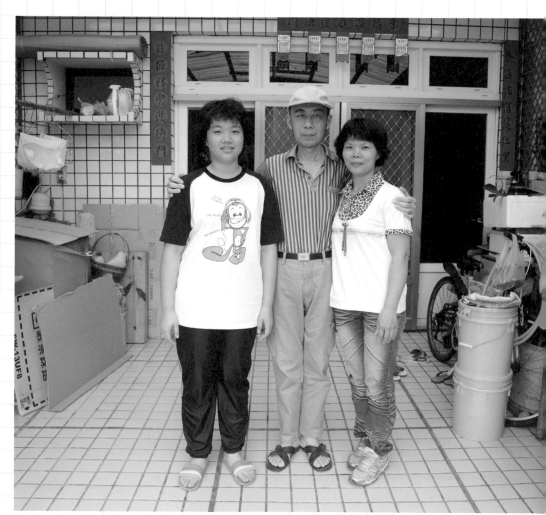

小小攝影師李宜樺（左一）與爸爸、媽媽合影。

　　媽媽的名字是劉柳青，她在中國廣東長大，透過爸爸親戚的介紹，她在民國八十九年的時候嫁給爸爸、來到杉林，我們住在這裡已經有二十三年了。

　　我們家裡有奶奶、爸爸、媽媽、哥哥和我總共五個人。媽媽平常在做食品加工的工作，回到家以後也要幫忙整理菜園、打點家務。她經常提醒我一定要好好讀書，做人要隨時抱著感恩的心。

　　我覺得媽媽像是朋友一樣，可以陪我聊天，談談心裡的話。我也最喜歡在睡前和媽媽分享今天在學校發生的趣事，我們常常聊著聊著就睡著了。

　　我想對媽媽說：媽媽您辛苦了，我會認真讀書，以後也會努力讓您沒有煩惱，好好奉養您，讓您有時間、也有空間可以做自己想做的事，實現為了照顧我們而沒有完成的夢想。

媽媽的好手藝

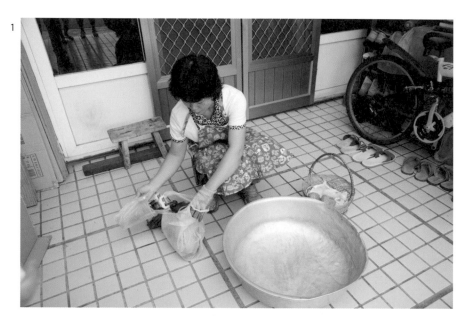

1. 媽媽準備開始處理食材囉。

2. 媽媽的手藝是非常好的喔。

3. 媽媽用飛快的速度處理地瓜去皮。

4. 一瞬間就把地瓜處理好囉。

老師評語

優點：這是一個非常標準的圖片故事，雖然平角的畫面沒運用上，但是內容講得非常清楚，也能運用畫面去引導讀者往下看完。故事雖然簡單，卻流暢中兼具有視覺性。

可以再精進的地方：遠景可以試著拉開和中景大小的差距，多帶點場景也是很不錯的方向。是個可以期待的小小攝影師！

媽媽是揉麵團高手

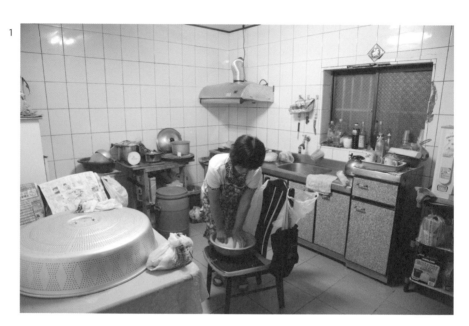

1. 媽媽揉麵團是很厲害的喔。

2. 這是麵團的樣子。

3. 用全身的力量讓麵團變得Q彈。

4. 媽媽用椅子就能展現一身好功夫。

老師評語

優點：這個故事也有不錯的畫面，清楚又明瞭。小朋友算是滿會觀察和呈現媽媽的手藝，只要再稍加經營，未來可以期待。

可以再精進的地方：遠景可以嘗試拍攝媽媽去拿麵粉團的畫面，在開頭藏一個會讓人看下去的小玄機，最後再請媽媽做點成品出來，整個故事就更完整囉！

媽媽的好手藝！

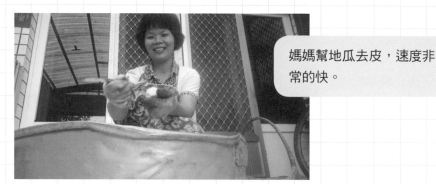

媽媽幫地瓜去皮，速度非常的快。

媽媽用椅子就能揉麵團。

媽媽削地瓜皮的情形。

媽媽用全身力量揉麵團。

快速的削好地瓜，這就是媽媽的功力。

小小攝影師李宜樺拍攝媽媽的情形。

老師評語

優點：小朋友很敢拍，也勇於嘗試不同角度，讓畫面充滿變化。這是小攝影師的一個優勢，只要保持下去、勇敢探索，未來可以期待。

可以再精進的地方：平角和遠景如果能夠運用在畫面裡，就可以讓故事更加的多元和有視覺性囉，辛苦媽媽了。

就讀學校：杉林國小六年級

潘文進

小小攝影師潘文進與媽媽合影。

　　媽媽陳菊華是在民國九十三年和爸爸結婚的，她是海南島人。現在我們家裡總共有阿公、爸爸、媽媽和我四個人。

　　媽媽平時在田裡工作、採蕃茄，回到家裡也要忙著種菜及煮飯給我們吃。她有非常好的廚藝，所以只要能吃到媽媽煮的菜，我就感覺很幸福。

　　媽媽希望我能夠好好讀書。她常說只要我乖乖的、平安長大就是一件讓她最開心的事。

　　我最喜歡晚上她忙完以後陪著我的時間，也想對媽媽說：媽媽，謝謝您為了讓我能吃飽、穿暖、讀書，那麼努力去工作。我以後長大了也不會離開您，會乖乖的聽話，賺錢給您用，讓您過得舒舒服服、不再辛勞。

媽媽是我們的五星廚師

1

2

3

4

5

1. 媽媽每天會做好菜，等著我們回家。

2. 廚房是媽媽的天下，可以變出很多好吃的食物。

3. 媽媽可以輕鬆就做出好菜。

4. 回到家看見滿桌的菜，就是一種幸福。

5. 家裡還有傳統的灶，媽媽也會用來烹煮食物。

老師評語

優點：小朋友很忠實的呈現出媽媽下廚帶給他的感受，每天都有愛心滿滿的好吃晚餐，真是一種最開心的幸福。

可以再精進的地方：畫面如果有加入遠景、近景以及俯角和仰角，就會更加的多元有看頭，也能拉出視覺上的差別喔！另外，不管是煮飯、起灶或是展現成品，所有相片中媽媽的方向都是往左，這樣會變得比較沒有視覺上的變化。

故事有起頭、主體和結尾，這個故事有起灶的頭、炒菜的主體，但是結尾沒有讓我們看到媽媽的好菜是長怎麼樣，難免讓讀者期待落空，所以如果能展現出媽媽最終的成果，畫面就會更豐富了。

故事二 媽媽的菜園

1

2

3

4

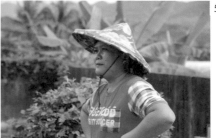
5

1. 媽媽在後院有座菜園，可以種我們喜歡吃的菜。

2. 她很會種菜。

3. 每天要去看一下菜園的狀況。

4. 媽媽的菜園。

5. 媽媽在看菜園的情形。

老師評語

優點：小朋友細心觀察到媽媽的工作，也知道她的辛苦，就像種菜一樣的細心呵護著這個家庭。

可以再精進的地方：可以思考遠景、仰角要怎麼運用在圖片故事之中，把畫面的差距拉大。有時把相機或是手機貼近媽媽，會得到另外一種完全不同的視覺感受，可以嘗試像是抱著媽媽時的距離一樣，讓讀者感受到溫暖。另外，媽媽的小菜園種的是什麼？也不妨給讀者一個近景，讓大家能看到被媽媽巧手種出的青菜是多麼的棒。

故事三 媽媽洗衣服

1

3
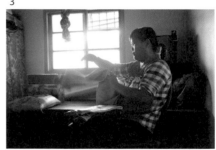

2
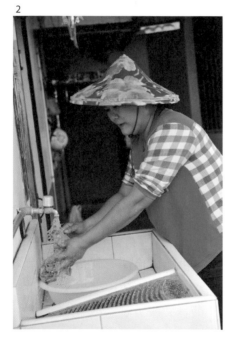

4

5

媽媽就是女主角，我用相片說故事

188

1.媽媽平常會抱著一盆子的衣服到家外面清洗。

2.媽媽在洗衣服時的情形。

3.媽媽一件件摺起我們的衣服。

4.媽媽曬著我們的襪子。

5.有時工作累了,媽媽會在門口跟鄰居聊聊天休息一下。

老師評語

優點:有觀察到媽媽休息時的狀況,把鏡頭運用遠景帶到整個環境,讓讀者有種豁然開朗的感覺。

可以再精進的地方:整個故事如果都是中景在詮釋,就會讓讀者覺得不斷重複看見同樣的元素。不妨把鏡頭拉開,運用遠景、特寫的近景,還有俯角和仰角的拍攝手法,大膽一點去展現媽媽的辛勞,會讓畫面更有視覺性。另外,媽媽的相片都是面朝左邊的中景,編輯在後製編排的時候就會有些困難,整個畫面也會給人不斷出現媽媽的感覺。

媽媽是家裡的守護神

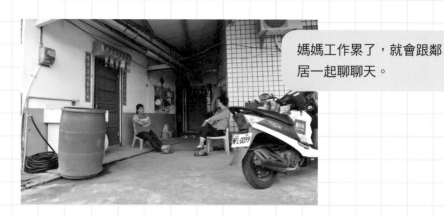

媽媽工作累了，就會跟鄰居一起聊聊天。

媽媽每天都要手工洗衣服、照顧我們的起居。

媽媽在後院種菜，讓我們吃的每一道菜都有她的溫度。

家裡用灶，每一道食物都有自然的味道。

媽媽曬我們的襪子，讓每件
衣物都有她的愛心。

小小攝影師潘文進拍攝媽媽的情形。

老師評語

優點：媽媽的辛勞都在相片中看見了。小攝影師用心的紀錄，讓媽媽為家庭付出的一切都不言可喻。

可以再精進的地方：不同角度和鏡頭的運用如果能加到故事中，就會更吸引人了；讓俯角、仰角、遠景和近景加入相片故事中，整個畫面就會更加有趣。拍照時可以嘗試把手機或相機拿直的，站在媽媽的另一面去拍攝。多拍一點不同角度和方向的畫面，最後故事的視覺性就會看起來更多元囉。

就讀學校：杉林國小五年級

蘇奕青

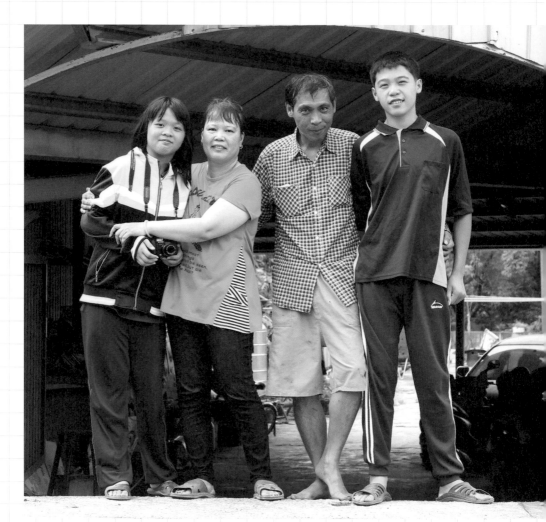

小攝影師蘇奕青（左一）與全家人合影。

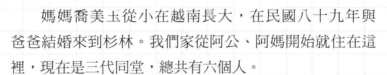

　　媽媽喬美玉從小在越南長大，在民國八十九年與爸爸結婚來到杉林。我們家從阿公、阿媽開始就住在這裡，現在是三代同堂，總共有六個人。

　　媽媽的工作是務農，她平常會去田裡幫忙耕種，回到家裡也要為我們全家準備晚餐，她希望我能頭好壯壯，所以經常煮出一手好菜。我最喜歡吃媽媽親手做的魚料理，希望她能天天煮給我吃。所以每天聽見她叫我「吃飯喔！」我就很期待能在餐桌上看見這一道我最愛吃的菜。

　　媽媽常常對我說要乖乖聽話，最重要的是不要學壞，一定要認讀書。我想對媽媽說：謝謝媽媽每次都煮一些我最喜歡吃的食物，我覺得能吃到媽媽的手藝是一件最幸福的事。長大以後我會賺錢給媽媽用，讓您開開心心的！

媽媽做菜很厲害

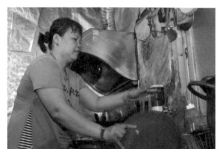

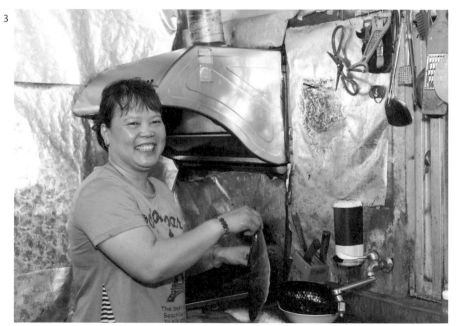

1.媽媽準備好青菜，要下鍋囉。

2.媽媽做菜時的情形。

3.這是我最愛吃的魚，媽媽做起來特別好吃。

4.媽媽做的魚料理最好吃，希望她能天天做給我吃。

5.就是這個魚！媽媽的拿手好菜。

老師評語

優點：媽媽做菜全紀錄，是一個難得的好畫面，因為小攝影師本身就愛吃魚，所以拍起來就特別有感覺了。

可以再精進的地方：可以再帶入遠景，讓整個廚房的場景都讓大家看見，這樣不但能拉開每張相片的視覺差距，更能埋下伏筆讓讀者想要看下去。此外，仰角的運用也可以再大膽一點，讓整個故事更有可看性！拍攝時可以試著站到不同邊去拍拍媽媽的另一面，也別忘了可以把手機或是相機拿直的喔，這樣在最後的呈現上會有更多元的畫面排列。

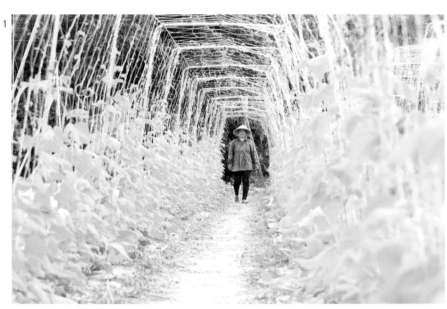

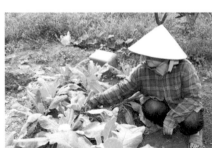

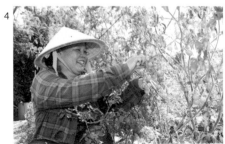

1.媽媽每天要到田裡去照顧農作。

2.她必須細心照顧每一棵作物。

3.媽媽看著自己種出來的青菜。

4.已經結果子囉，媽媽開心的在笑。

5.看，媽媽種的，漂亮吧！！

老師評語

優點：故事的起頭與結尾都很不錯。從媽媽走過由蔬菜搭起的棚架就能看出來小朋友很有視覺概念。結尾還拍攝了媽媽細心照顧出來的作物特寫，這是一個非常棒的故事結構。

可以再精進的地方：遠景、仰角的運用可以再加入，整個畫面會因此而更加具有視覺性和可看性。

我最愛的媽媽

媽媽每天都要去田裡照顧
農作。

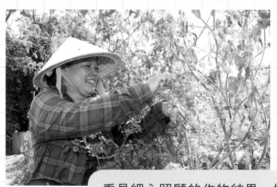

看見細心照顧的作物結果,媽
媽開心的笑了。

這是媽媽種出的成果,漂亮吧!

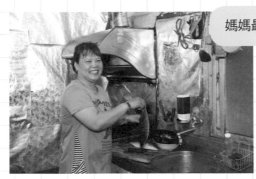

媽媽最拿手的是煎魚，也是我的最愛。

今晚又有好吃的魚囉。

小小攝影師蘇奕青拍攝媽媽的情形。

老師評語

優點：故事的層面都很完整，對內容來說已經是一個很成功的圖片故事囉。開始、故事主體和結尾，以及搶拍和擺拍運用得都非常到位，未來性可以期待。

可以再精進的地方：俯角、仰角的運用可以再大膽一點，鏡頭可以再貼近媽媽一些，也許會有意想不到的好畫面喔！

就讀學校：杉林國小五年級

林于暄

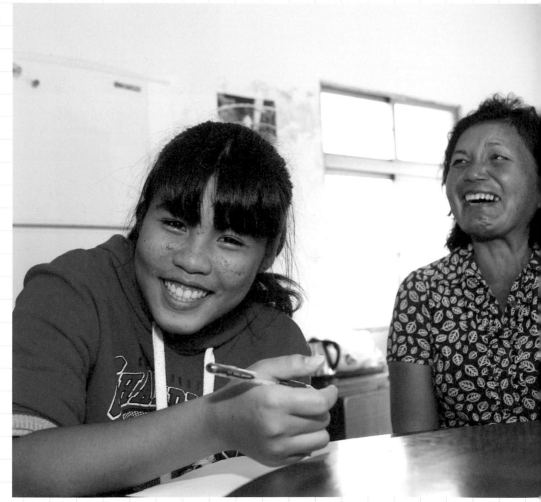

小攝影師林于暄（左）與姑姑合影。

　　媽媽的名字是黎氏前，她來自於越南。平常的工作是在早餐店服務，所以每天都要很早起床。

　　我們家裡有四個人，包括爸爸、媽媽、妹妹和我。媽媽除了在外的工作之外，回到家來也要照顧我們的起居，煮飯、做家事。

　　我希望有機會能夠和媽媽一起出去走走，玩玩。因為她總在忙著工作，我們很難得有機會長時間相處。

　　媽媽最常對我們說要好好讀書，她覺得我和妹妹平常都很乖，只是有一點懶惰。有時她在忙，會請姑姑幫我們煮好晚飯、讓我們安心寫功課。我想對媽媽說聲謝謝，您辛苦了，我和妹妹一定會努力用功，感謝媽媽的用心和照顧。

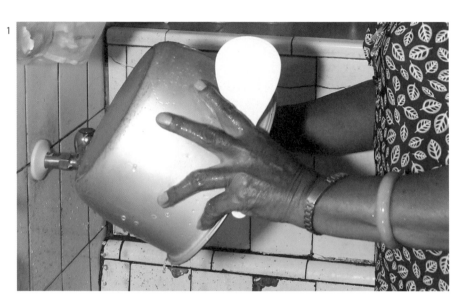

1

2

3

1. 姑姑會在媽媽忙的時候來家裡幫忙煮飯。

2. 姑姑幫忙拖地、打掃家裡。

3. 家裡有姑姑的幫忙，媽媽可以減少很多壓力。

小攝影師林于暄（左）開心姑姑的幫忙。

老師評語

優點：媽媽一定是很辛苦的在工作，兩位姊妹也非常貼心的與姑姑一起合作，讓媽媽無後顧之憂的為家庭付出。

可以再精進的地方：有機會帶讀者去看看媽媽的工作，也讓媽媽上上鏡頭吧。鏡頭和角度的運用都可以再多元一些，加油喔！

就讀學校：新庄國小五年級
詹士宏

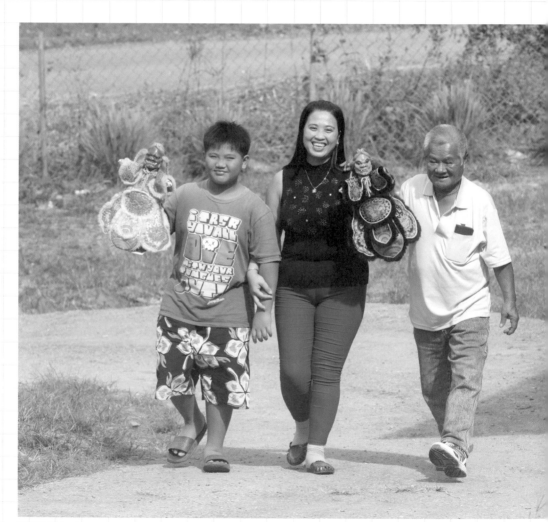

小攝影師詹士宏（左）與爸爸、媽媽合影。

　　媽媽黎氏明秋和爸爸在越南認識，民國八十七年的時候結婚。我們家裡總共有四個人，包括爸爸、媽媽、哥哥和我。

　　我們住在杉林已經十二年了，媽媽平常會去市場裡面賣魚丸，也在家裡種香菇，希望能幫爸爸分擔家計。有時候爸爸的布袋戲團會接到表演邀請，媽媽和我都會一起去幫忙。

　　我喜歡吃媽媽煮的飯菜，那是一件最幸福的事，我也喜歡和爸爸、媽媽一起表演，全家人能夠在一起就是一種快樂。

　　媽媽常常告訴我要認真讀書，要懂得好好照顧自己，以後如果賺了錢要多做公益、回饋社會。我想對媽媽說：媽媽我愛您！我以後一定會認真賺錢、好好奉養您和爸爸，然後多對社會做公益的事。

1

2

3

1. 爸爸、媽媽是表演布袋戲的高手，經常受邀演出。

2. 爸爸在平常會教媽媽怎麼表演布袋戲。

3. 這是媽媽最拿手的一個戲偶。

老師評語

優點：一個簡短的小故事，把媽媽逗得很歡樂。小朋友能抓到父母親互動間的快樂，是非常難得的畫面，布袋戲也有為圖片加分，是一個不錯的題材。

可以再精進的地方：可以再運用一下遠景，也許看看家裡是否有戲棚，這樣才不會看起來都是爸爸和媽媽在玩布袋戲。角度的使用也可以再多元一些，讓整個畫面能更添活潑。

1

2

3

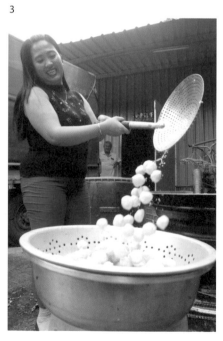

4

1. 媽媽在煮魚丸之前都會用山泉水清理一下。

2. 媽媽選擇特定的鍋具。

3. 雪白的魚丸在鍋裡翻滾。

4. 清洗好的魚丸再放進盆裡進行下一步處理。

老師評語

優點：這是一個非常好的圖片故事，俯、仰、平、遠、中、近公式都用到了。小朋友運用所有可以使用的條件，創造出一則很有水準的圖片故事。

可以再精進的地方：如果一定要挑剔，中景部分媽媽出現得比較頻繁，也許可以再用其他的元素像是一包包的魚丸來代替。總的來說，已經是一個很棒的作品。

1. 媽媽在室內種植香菇，希望以後能幫爸爸賺一點錢。

2. 媽媽在種香菇的架上一一擺好要種的香菇。

3. 媽媽種的香菇便宜又好吃。

4. 媽媽抱著一大袋比市價便宜一半的香菇，希望大家來買。

老師評語

優點：這樣的圖片故事已經是超齡的表現，沒有什麼好挑剔的。所有公式都已經用到，也懂得爬到樓梯上取全景，是一個難得的作品。

可以再精進的地方：故事的陳述很不錯，再來就是視覺再精進了。這一塊可以慢慢透過攝影公式養成，如果假以時日，是可以期待的小攝影家。

多角化經營的媽媽

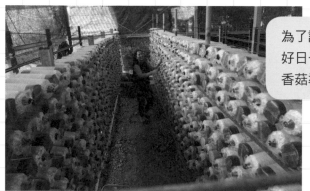

為了讓爸爸能在退休後有
好日子過，媽媽在家裡種
香菇準備投入市場。

媽媽的香菇又大又便宜又好吃。

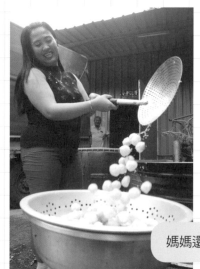

媽媽還會煮魚丸，到市場去賣。

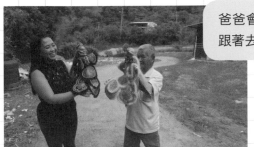

爸爸會教媽媽布袋戲，媽媽也要跟著去表演。

媽媽煮的魚丸是市場的搶手貨。

小小攝影師詹士宏拍攝媽媽的情形。

老師評語

優點：哇！已經很有專業的水準！俯、仰、平、遠、中、近都能套用在圖片故事之中，再保持下去，是可以期待的一個小攝影師喔。

可以再精進的地方：持續努力，保持對故事的探索和建構，未來可以成為一個說故事的人才喔。

解放藝術和
孩子學習的框架

攝影是一門透過機具呈現的藝術，不同類型攝影分別在追求「真、善、美」的極致。以往對於攝影者來說，生涯不外乎是追求作品累積、獎項、展覽和出版攝影集，不斷透過自我成就來武裝存在位階和知名度。

為了極致、毀了核心價值？

美國攝影師史蒂夫・麥柯里（Steve McCurry）曾在1985年以「阿富汗少女」這張相片刊登在《國家地理雜誌》上，也因此成為世界著名攝影師。他的攝影作品遍佈世界各地，更多次獲得「世界新聞攝影獎」的殊榮。

他在「求真」的新聞攝影上得到極致評價，卻被爆出為了讓作品維持一貫「真中有美、色彩炫麗」的特色而過度使用軟體修圖；再加上他對外聲稱自己是「說故事的人」、不是只求真實的紀實攝影工作者，更讓社會輿論一片撻伐，最後甚至關閉自己頗受歡迎的網站。

印尼生態攝影師Shikhei Goh，是以微距攝影拍攝小動物出名。他曾以「在雨中屹立不搖的蜻蜓」相片獲得國際大獎，照片多次入選《國家地理》雜誌。他也有一系列青蛙比中指、踢跆拳……「漫

畫等級」相片，讓人覺得不可思議。

另一位印尼生態攝影師Penkdix Palme更拍攝到了小青蛙怕下雨、撐著樹葉當傘擋雨的超萌畫面，還有青蛙為了要在雨天過河，抓著一個像傘的葉子擋雨、再坐上另一片大葉子當船。在許多攝影愛好者推崇的同時，也開始有人懷疑他們根本是在虐待動物、昆蟲，為了追求畫面美感和特殊，就讓動物被細線穿身、或硬是在身上黏貼某些物件。

上述幾位都算是不同攝影領域的佼佼者，卻在追求極致的路上不約而同迷失了自我。出現這樣的結果不能完全怪罪他們，畢竟作品好壞也是被大眾所認定和評價的，端看「市場」買不買單。只是與其掙扎於要不要造假來獲取更上一層樓的機會和掌聲，不如回頭思考攝影這門藝術在現今的價值與意義。

與其矯情作假，不如解放藝術

我也曾經掉入一般攝影師追求名利的盲點，拚了命的辦展、比賽，也出過影像行銷書籍。但因為看見業界追求極致的結果是毀掉核心價值，於是重新思考攝影在經過一個半世紀演進後的存在之道。

事實上攝影在經過動態影片、網路和智慧型載具的挑戰後，已經是遍體鱗傷，亟待浴火重生的新價值。我相信許多自詡為攝影家的大師們會感嘆那種拿隻手機、戴頂歪帽子的「網紅攝影」竟然在社會上如此有名，不用談光圈、快門就能開班授徒。

我的想法是中和兩者。

攝影有其發展歷史和脈絡，不是單純談機具或是美醜就能定義一切。現在社會需要普羅大眾都能簡單入門的攝影公式，突破過去被機具所設下門檻的藝術形式，所以「網紅攝影」並非全不可取，他們正用自身結合簡單智慧型機具去挑戰過去被局限在某些特定人

士才能擁有的藝術領域，不再需要花上幾十萬，非得搞懂光圈、快門、ISO三連動關係，才能拍出一張美美相片。

但攝影也不能完全被技術、簡便載具及單一審美觀給庸俗化。

每種攝影都有自己的核心價值，更有它的哲學倫理，以及檢視標準。「網紅攝影」應該是開啟學習興趣的第一關，為進階版教學的價值觀鋪路，引導大眾提升美學素養，不再把眼光停留在機具買賣、更新或是「唯美是問」的以管窺天閱讀模式。

兩本攝影公式書的出現，也許就是方向。

我們的社會有種現象：講的人多、做的人少；抱怨、批判的永遠都比解決、實踐的要踴躍。

講出攝影這個往兩百歲邁進的老藝術形式問題之後，再來該怎麼辦？總不能噴完口水就兩手一攤，向上天祈導「克里斯馬」（charisma）英雄趕快出現吧。

我試著提出解決方式，也期待更有能力的攝影家來推翻、更新我的想法。個人認為，現在攝影能走的路就是：

向下扎根的攝影基礎教育和解放器材的迷思

《不山不市的小學生攝影課》和《媽媽就是女主角，我用相片說故事》兩本書的出現，也許就是一個再讓攝影往下一世紀前進的小解藥。我之所以這麼說並不是往臉上貼金、或是賣瓜自誇，而是希望有更多攝影家們能捲起袖子，一起努力把這門藝術推廣給普羅大眾，也灌輸正確的器材採買、運用知識，解放長久以來霸佔世人腦子裡的迷思。

學童教育正陷入迷惘

除了從藝術學習端去談攝影的價值之外，學童教育也正面臨著不知如何改變，該「向左走」或「向右走」的矛盾問題。

我在國家教育研究院及研習課堂上，與許多準校長互動時談到學童教育，聽見每個在場的教育菁英都有自己的一套邏輯和方向：有的認為要給孩子品德教育，也有老師認為要教一技之長，當然……支持學科成績的人也不在少數。

　　最後他們拋回這道「大哉問」，我的回應是：為孩子找到一個成功經驗才是教育最應該做的事。

　　不管是學科、勞作、音樂、美術……只要是能激發孩子學習動能，又能給他們自信、創造舞臺的，就是好方向。生命自會找到出路，孩子也會複製成功經驗到其他事物的學習之上。

　　光是一個好品德、好手藝或好成績都不足以支撐整個人生，唯有得到「成功經驗」才能有無限可能。這個「成功」不僅僅單指畫圖畫到得獎、唱歌唱到第一名、或是鋼琴彈到優等……而是在孩子知道自己有了某方面的專長時，如何應對進退，並運用於自己的人生，形成存在價值和哲學的過程。

　　舉例來說：我和夥伴們近十年來在偏鄉用攝影教育大量撒下視覺學習的種子，孩子們用自己作品走秀、出書、展覽，獲得學科之外的另一種可能性；同時間他們也必須思考怎麼行銷自己的書籍、布置展覽、團隊合作、南北奔波，最後用汗水換取就學基金。這中間有成就感，也有辛勞付出和挫折……所有經驗的總合，就產出孩子們的「成功經驗」。

讓「老店」重生，突破框架的束縛

　　簡言之，教育和攝影兩間「老店」都需要新價值的注入，打破過去學習框架。

　　兩間老店「很不幸」，碰上網路、智慧型載具的出現。對學童教育來說，硬是把過去必須靠課本、老師才能得到的知識解放了，讓「學校」這個詞充滿變數與不安定；攝影也一樣，過去靠相機構

築起的專業圍牆被一隻手機推倒了，讓許多「攝影大師」充滿危機感。

　　兩間老店「很幸運」，碰上網路、智慧型載具的出現。對學童教育來說，學習不再是一成不變，正因為知識取得的方便多元，讓學校和老師可以越來越往孔子「有教無類、因材施教」的方向邁

進；攝影也一樣，機具不再是局限想像力的框架，而是被解放給社會大眾都能使用、讓創意爆發的一種視覺工具，把相機打回她的本質後，攝影也就真正獲得自由了。

在這個凡事講究「視覺至上、眼球為王」的時代，兩間「老店」的合作也許能產生新的火花、帶動不一樣學習動能和視野，這也是一種價值融合、老店再生的可行性方向。

謝謝所有合作的夥伴，您們都在寫歷史

兩本攝影公式書分別與元大文教基金會「圓夢計畫」、法藍瓷「想像計畫」合作，透過「聯經出版」的巧思，讓以往學習門檻頂天高的攝影也能變得親民和唾手可得。

在「攝影公式」的創作過程中，我們與長期服務的偏鄉學校一同努力，從杉林國小到集來、新庄、上平、內門等學校，讓越來越多的孩子能夠接觸視覺教育，這一套「攝影家Knowhow＋偏鄉孩子執行」的文創出版模式也帶動了偏鄉童多元學習、獲取自信的風

潮，可謂一舉多得。

　　謝謝公益藝術家協會的攝影老師們不辭辛苦，放下工作和家庭從北到南的奔波。

　　雖然只是小小的一本書，卻集合了眾人的智慧和心血，並且帶給教育及攝影無限未來的可能性。感謝所有為這本書付出的大人、孩子們，您們正在為教育、攝影兩間「老店」譜寫一段最有價值的歷史！

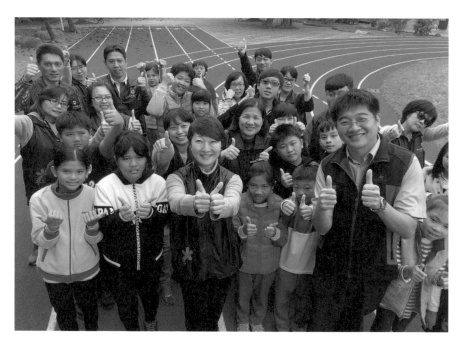

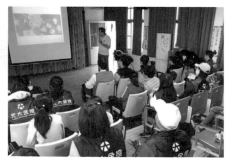

元大志工們與新庄國小學童一起進行攝影創作。

公益藝術家協會攝影老師

王大華

張天健

陳冠佳
Snow

高國展

林建葦

蕭俊宇

陳栢林

綠世經

圖解

媽媽就是女主角，我用相片說故事

：小學生也能輕鬆上手的敘事攝影課

2018年4月初版　　　　　　　　　　　　　　　　　定價：新臺幣380元
有著作權‧翻印必究
Printed in Taiwan.

著　　者	張　天　雄	
攝　　影	杉林新二代	
	公益藝術家協會	
編輯主任	陳　逸　華	
叢書主編	李　佳　姍	
校　　對	林　碧　瑩	
內文排版	朱　智　穎	
封面設計	江　宜　蔚	

出　版　者	聯經出版事業股份有限公司	總　編　輯	胡　金　倫	
地　　　址	新北市汐止區大同路一段369號1樓	總　經　理	陳　芝　宇	
編輯部地址	新北市汐止區大同路一段369號1樓	社　　長	羅　國　俊	
叢書主編電話	(0 2) 8 6 9 2 5 5 8 8 轉 5 3 2 0	發　行　人	林　載　爵	
台北聯經書房	台 北 市 新 生 南 路 三 段 9 4 號			
電　　　話	(0 2) 2 3 6 2 0 3 0 8			
台 中 分 公 司	台中市北區崇德路一段198號			
暨門市電話	(0 4) 2 2 3 1 2 0 2 3			
台中電子信箱	e - m a i l：l i n k i n g 2 @ m s 4 2 . h i n e t . n e t			
郵 政 劃 撥 帳 戶 第 0 1 0 0 5 5 9 - 3 號				
郵 撥 電 話 (0 2) 2 3 6 2 0 3 0 8				
印　刷　者	文 聯 彩 色 製 版 印 刷 有 限 公 司			
總　經　銷	聯 合 發 行 股 份 有 限 公 司			
發　行　所	新北市新店區寶橋路235巷6弄6號2樓			
電　　　話	(0 2) 2 9 1 7 8 0 2 2			

行政院新聞局出版事業登記證局版臺業字第0130號

本書如有缺頁，破損，倒裝請寄回台北聯經書房更換。　　ISBN　978-957-08-5087-1 (平裝)
聯經網址：www.linkingbooks.com.tw
電子信箱：linking@udngroup.com

本書獲 Dream Big 元大公益圓夢計畫獎助

國家圖書館出版品預行編目資料

媽媽就是女主角，我用相片說故事：小學生
也能輕鬆上手的敘事攝影課/張天雄著 . 杉林新二代 ·
公益藝術家協會攝影 . 初版 . 新北市 . 聯經 . 2018年4月
（民107年）. 224面 . 17×23公分（圖解）
ISBN　978-957-08-5087-1（平裝）

1.攝影技術　2.數位攝影

952　　　　　　　　　　　　　　　　　107001948